創意校園佈置

U0050569

10 教室佈置系列

創意校園佈置

　　本書中提供了此系列中尚未提及的窗戶佈置、玻璃門佈置、功課表、同學照、壽星表與吊飾部份，每一個作品範例皆有線稿可供參考，讀者可利用線稿來影印放大製作，佈置於教室內外甚至各個小角落。書中使用的材料為紙張、卡點西德、博士膜，製作簡單且購買容易，而色彩的搭配也是很重要的，每件作品都兼具了實用性與美觀，運用您靈活的雙手，可以製作出可愛活潑的教室佈置！！

活用小建議

材料選擇：

1. 窗戶-卡點西德
2. 壁報-紙類環保類、金屬類、多媒材等視主題而定。
3. 利用保麗龍或珍珠板作多層次搭配。

教室佈置有效要訣：

1. **材料**簡單、製作方便、省時又省力。
2. **色彩**搭配與學習風氣息息相關。
3. 製造**主題式環境**，達到平衡的效果。

色彩選擇：

1. 類似色與對比色

 ex:

2. 寒色與暖色系

 ex:

3. 高彩度與低彩度

 ex:

4. 明度參考表

高明度	中明度	低明度
具有積極、快活、清爽、明朗的感覺。適合表現輕快、開朗、親切、華麗的畫面。	具有柔和、幻想、甜美的感覺。適合表現高雅、古典、奢華的畫面效果。	具有苦悶、鈍重、明瞭、暖和的感覺。適合表現陰沈、憂鬱、神祕、莊重的畫面效果。

主題式環境：

例如：
1. 抽象
2. 人物
3. 動物
4. 兒童教育
5. 生活情節
6. 校園主題
7. 節慶
8. 環保
9. 花藝
10. 童話故事
等等
（可參考教室環境設計1～6）

　　老師與學生可利用本書中所附之線稿來進行教室的佈置，同時讓小朋友們養成分工合作的好習慣，培養群育和美育，並讓師生們在製作過程中營造出良好的關係與默契。

10 創意校園 目錄

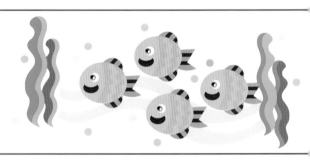

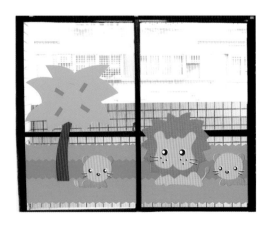

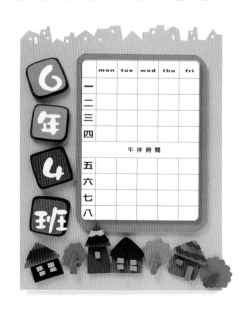

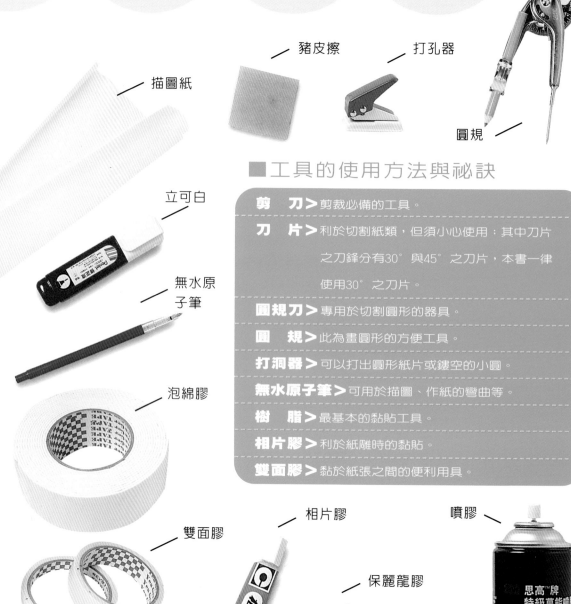

豬皮擦

打孔器

圓規

描圖紙

立可白

無水原子筆

泡綿膠

■ 工具的使用方法與祕訣

剪　刀＞ 剪裁必備的工具。

刀　片＞ 利於切割紙類，但須小心使用；其中刀片
之刀鋒分有30°與45°之刀片，本書一律
使用30°之刀片。

圓規刀＞ 專用於切割圓形的器具。

圓　規＞ 此為畫圓形的方便工具。

打洞器＞ 可以打出圓形紙片或鏤空的小圓。

無水原子筆＞ 可用於描圖、作紙的彎曲等。

樹　脂＞ 最基本的黏貼工具。

相片膠＞ 利於紙雕時的黏貼。

雙面膠＞ 黏於紙張之間的便利用具。

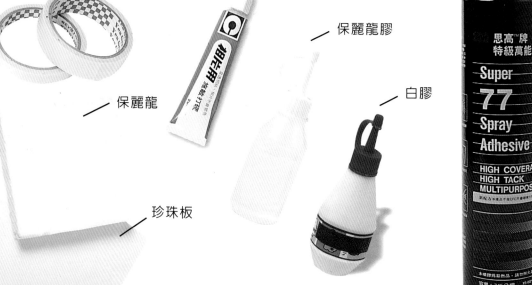

相片膠

噴膠

雙面膠

保麗龍膠

保麗龍

白膠

珍珠板

思高™牌
特級萬能噴膠
Super
77
Spray
Adhesive
HIGH COVERAGE
HIGH TACK
MULTIPURPOSE

切割器

圈圈板

■材料的使用方法與祕訣

泡棉膠＞可用來墊高、使之凸顯立體感的黏貼工具。

保利龍膠＞專用於黏貼保麗龍與珍珠板。

噴　膠＞便於大面積紙張的黏貼。

豬皮擦＞可將湛出的膠水擦掉。（最好待乾後再擦拭）。

圈圈板＞可用於畫圖。

紙　類＞美術紙中使用較普級的有書面紙、腊光紙、粉彩紙、丹迪紙。

保麗龍＞可製造出立體層次感。

珍珠板＞有各種厚度的珍珠板，可用於墊高時的工具。

描圖紙＞可用於描圖、也可以作翅膀等半透明性質的表現。

瓦楞紙＞利用瓦楞紙的紋路來作各種巧妙的變化。

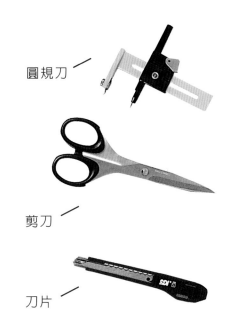

圓規刀

剪刀

刀片

美術紙

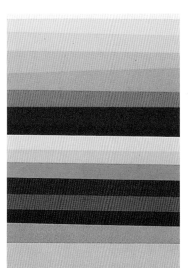

瓦楞紙

A 彎弧

● 例一：野獸的牙齒彎出弧度，使其較顯立體感更生動。

● 例二：油漆筒以彎弧的技法表現，同時也表現出油漆的滑潤感。

B 折曲

擺折裙作法

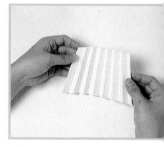

1 將梯形色紙上下分為同等份並劃線，二等分為一單位作虛線，翻至背面剩餘的部份作紅色虛線。

2 以刀片輕劃虛線，背面的虛線亦同。

3 將其虛線部份凸出，即完成擺摺裙的效果。

C 多層剪法

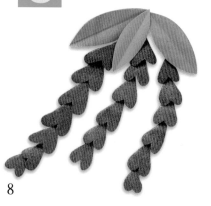

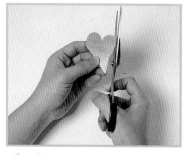

1 將色紙折疊在一起可以用釘書機釘住一角，在表面劃出造型後剪下。

2 用此方法剪下的造型相同，且快速節省時間。

D 滾圓邊

⬤ 眼睛等圓形較小者,以量棒來滾圓邊即可。

⬤ 大圓如車輪等大面積者,以攪拌棒的圓頭滾圓邊會比較圓滑好看。

E 豬皮擦清潔法

1 除了擦作品上的膠水漬,剪刀上的膠漬也很好去除。

2 這樣來回擦拭即可去除了。

F 包裝紙的運用

1 噴膠噴上白紙。

2 再裱上包裝紙。

3 利用包裝的花紋可以做出多樣的佈置圖案哦!

9

G 各顏料的使用比較（由左上至右下）

- 色鉛筆點劃成小花洋裝
- 打洞機打出的圓點
- 水彩漸層紙
- 蠟筆塗出的效果
- 單純色紙的作法
- 麥克筆繪線

H 各種眼睛做法

I 博士膜的運用

博士膜的透光性佳，適於表現簡單幾何的圖案，如小花、星星等。

1 將博士膜翻至背面，以圓規劃出小花圖形。

2 剪下劃出的圖案。

3 花心的部份則撕下背膠後貼上。

4 完成。貼於玻璃上時，再將背膠撕起即可。

J 卡點西德的運用

卡點西德的透光性差，可表現較複雜的圖案。

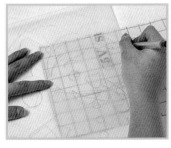

1 以描圖紙描出圖案，切記！描圖時，描圖紙與卡點西德都要反面描繪。

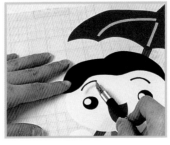

2 利用剩餘的背膠紙，將剪下的圖案貼上。

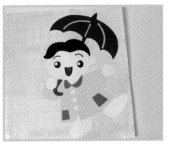

3 完成。貼於玻璃上時，再將背膠撕起即可。

教室的入門處大多為玻璃門，可以看得到教室內活動的情形，也較為明朗、光線充足。以下以長頸鹿美語教室作為範例，由於適當聖誕節前夕，在大門處的佈置則以聖誕節為主，表現節慶的氣氛；而一般可利用花草圖案來佈置玻璃面，如下圖（安親班），但注意使用的材料，透光性與圖案的搭配是很重要的。（參考基本技法）

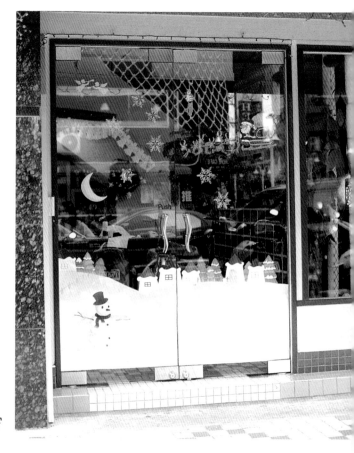

長頸鹿美語教室

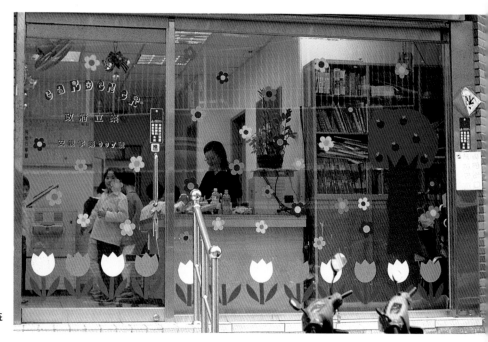

安親班

教室外的圍牆上除了公佈欄，牆上也可繪製可愛的圖案來表現教室機構的活潑性，充滿校園的感覺，讓小朋友對教室沒有距離惑。

在小教室的門口也是裝飾的重點，在門框的部份，也以加上吊飾、可愛的花草、亮片紙來表現，如左圖加上聖誕的裝飾品，除了營造聖誕節氣氛，也讓簡單的教室門口多了熱鬧的佈置。

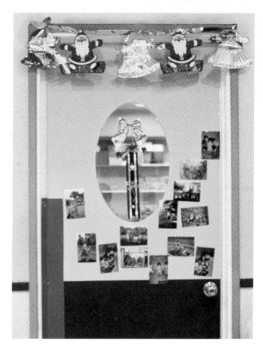

長頸鹿美語教室

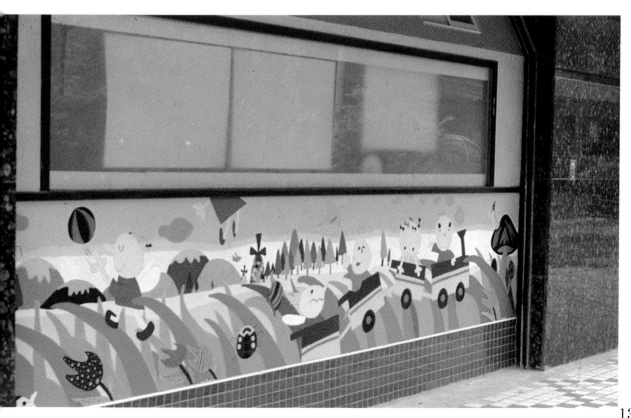

13

10 創意校園 佈置範圍

部份教室機構外觀包括櫥窗，可以張貼一些活動海報，也可以作一些佈置，如下圖。

櫥窗的佈置可利用紙張來表現，如右圖以長頸鹿來表現，可表現出教室機構的主旨。參考前頁圖片，2隻相對的大型長頸鹿，搭配豔麗的色彩，感覺大方活潑，由於櫥窗內為遊戲器材，也彷彿如同融入佈置之中，形成一種圖與景的對話。

長頸鹿美語教室

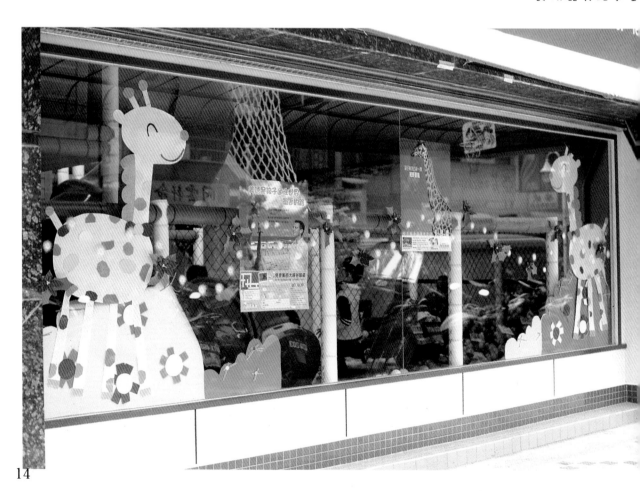

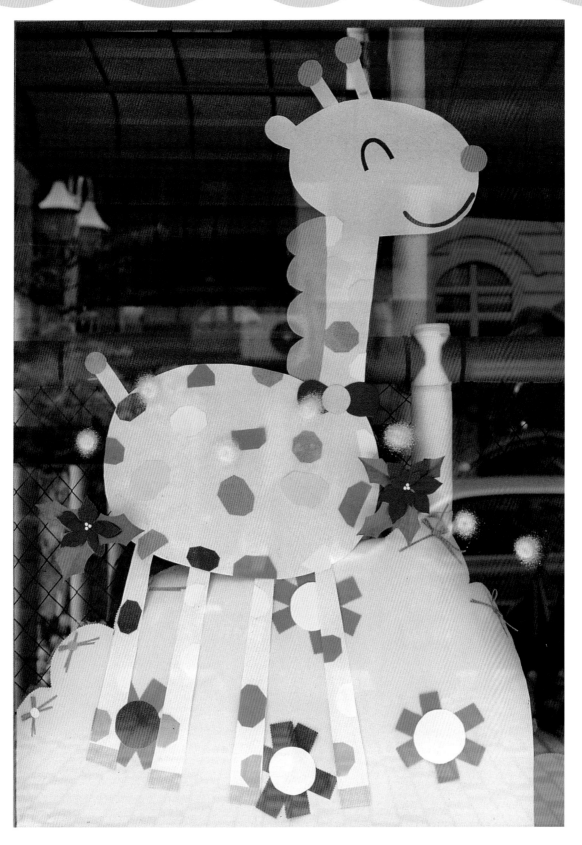

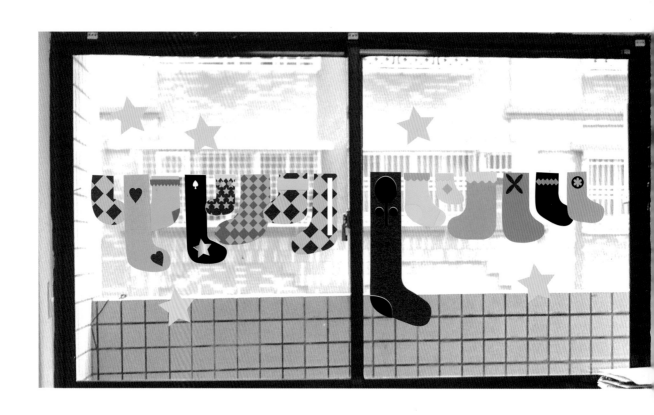

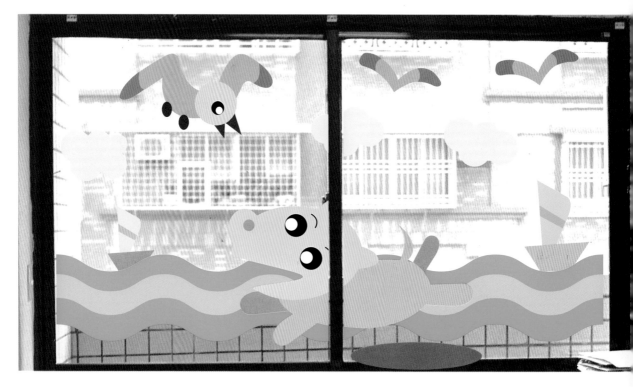

16

戶的佈置可以利用博士膜（透光性強）來表現簡單的幾何形佈置，而色彩的搭配是很重要的。至於較複雜的圖案造型可利用卡點西德來表現。通常教室的窗戶多為一整排，佈置起來會更有整體感及系列性，也使教室佈置更豐富。

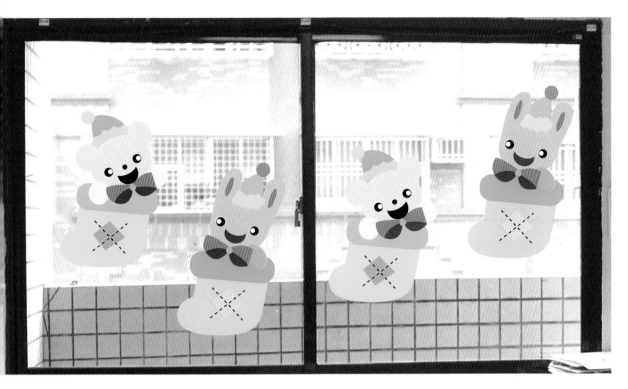

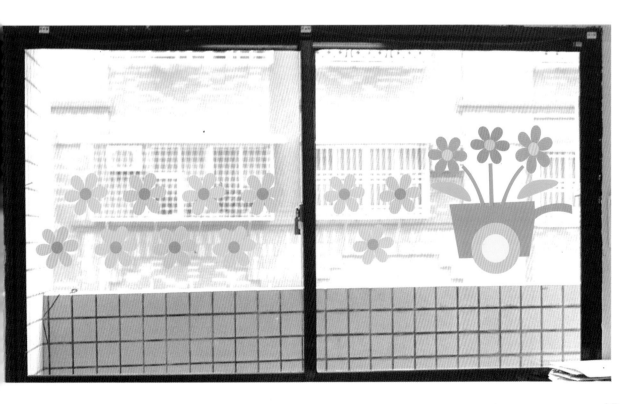

10 創意校園 窗戶佈置

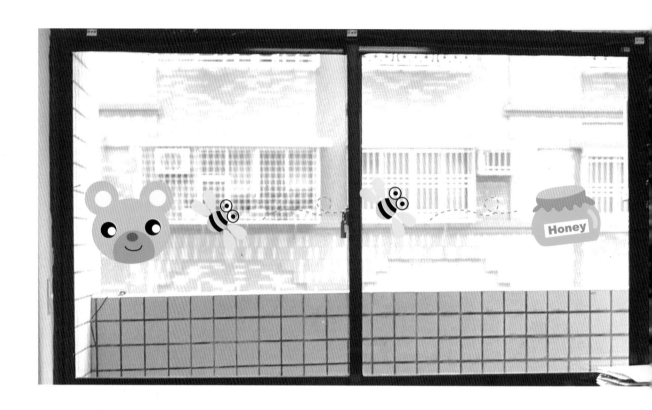

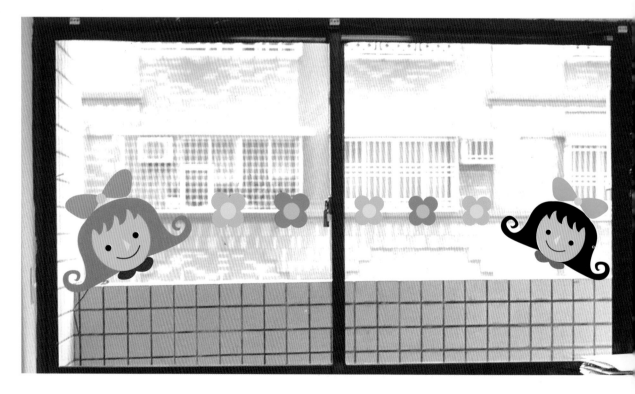

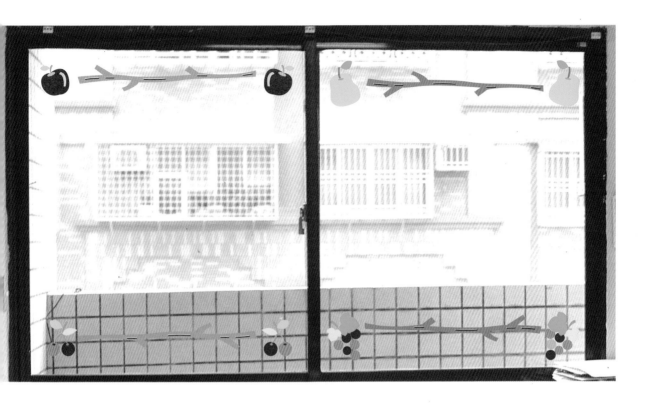

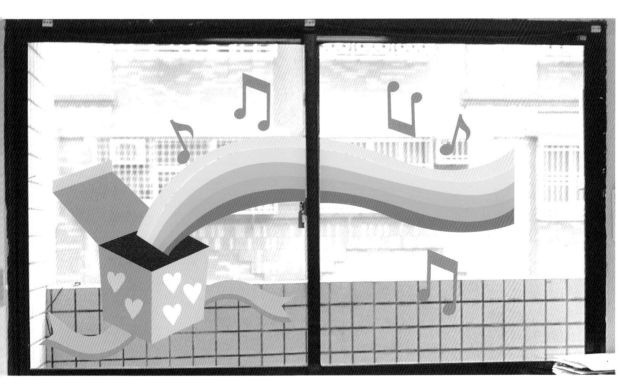

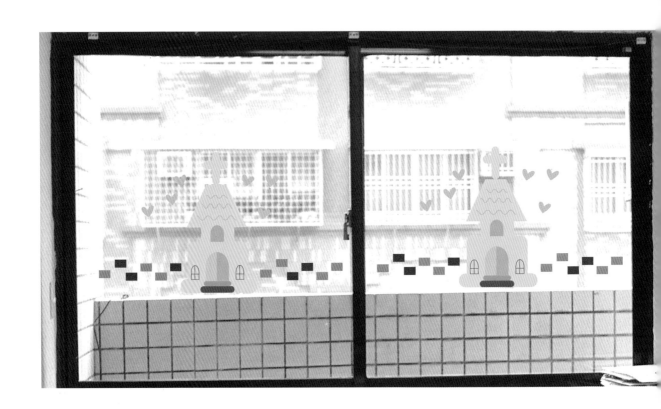

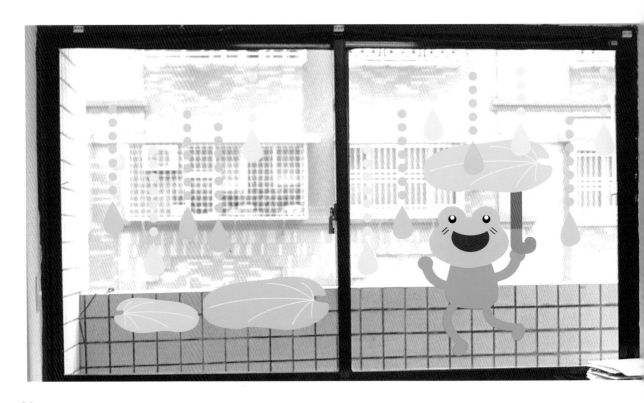

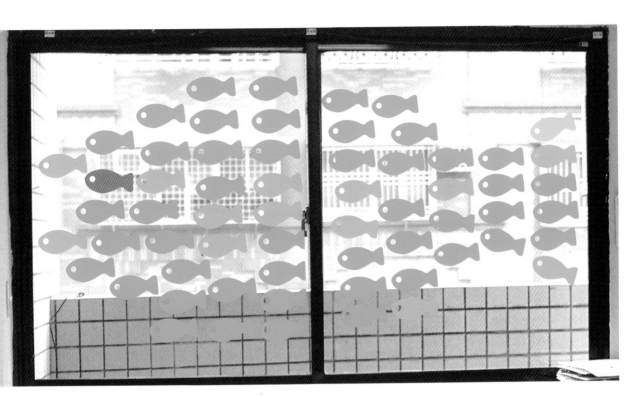

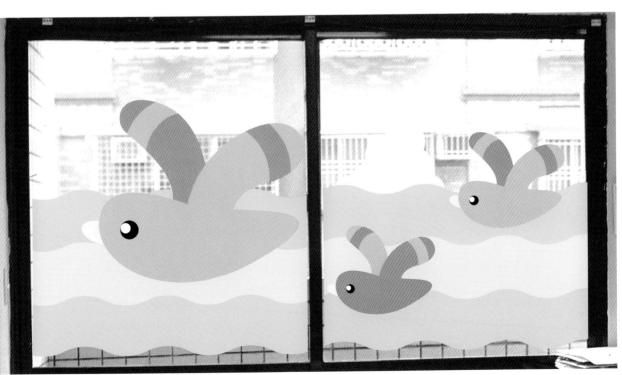

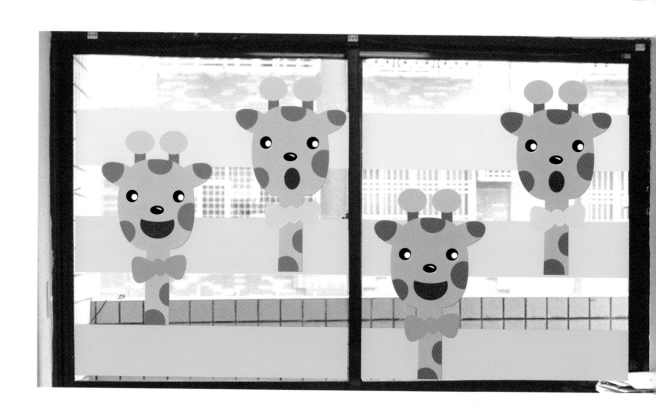

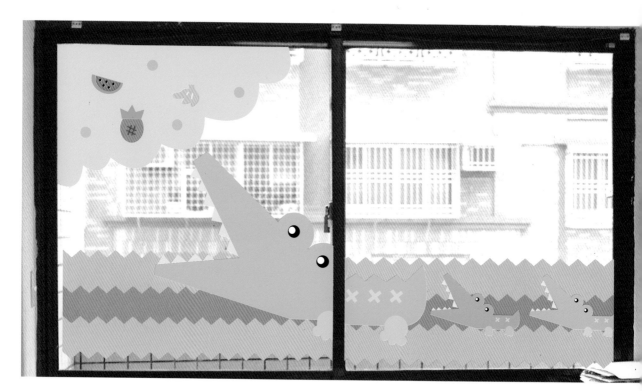

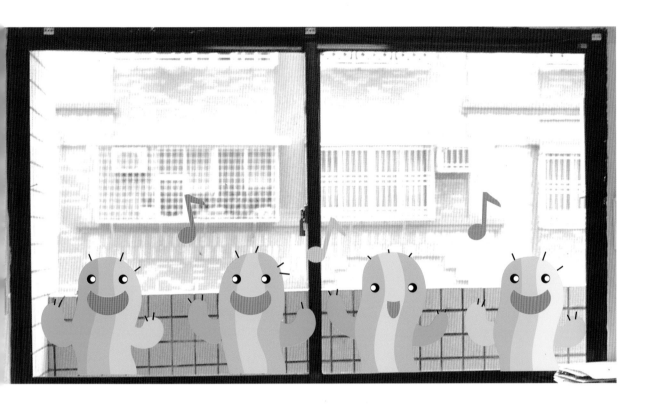

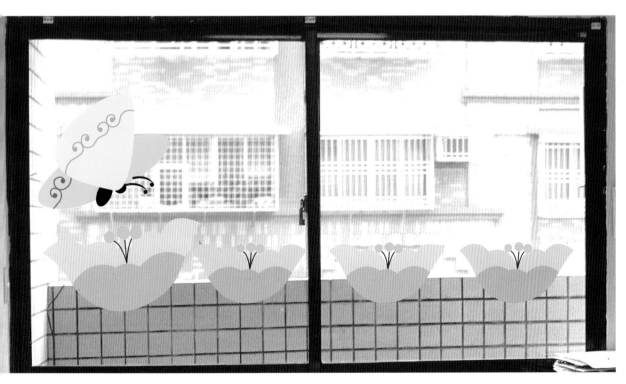

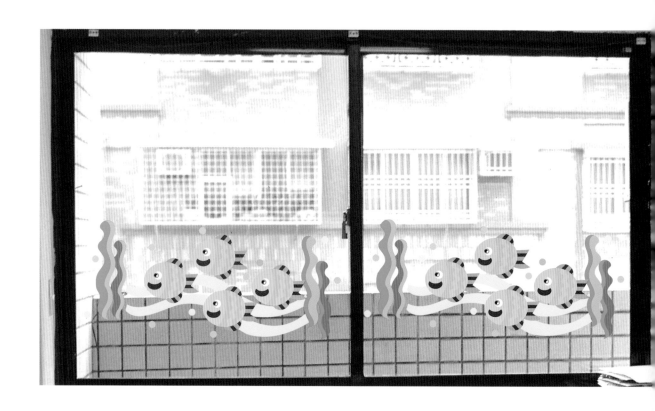

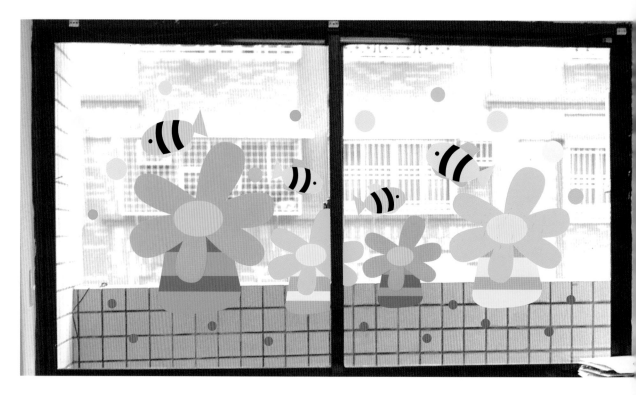

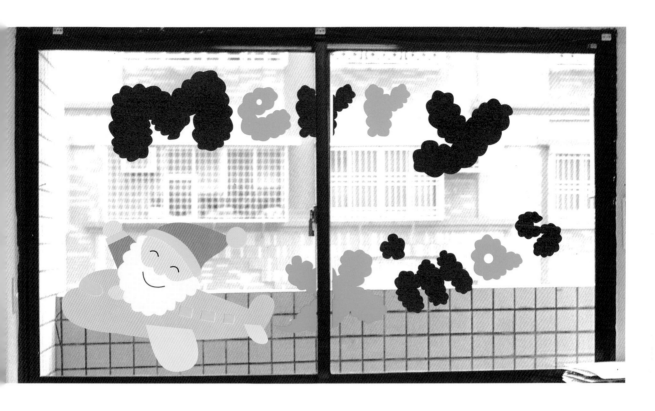

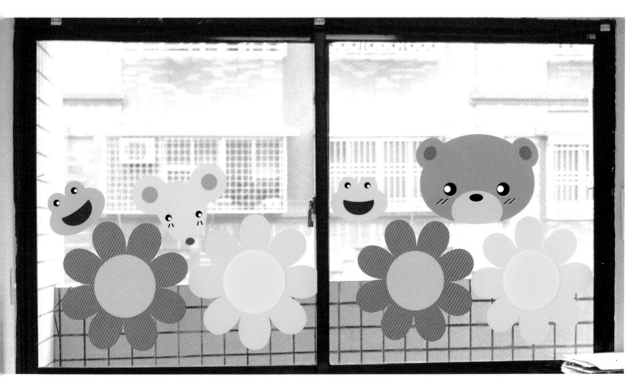

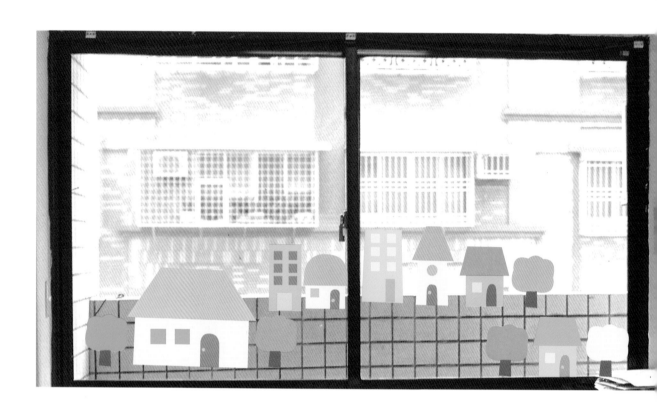

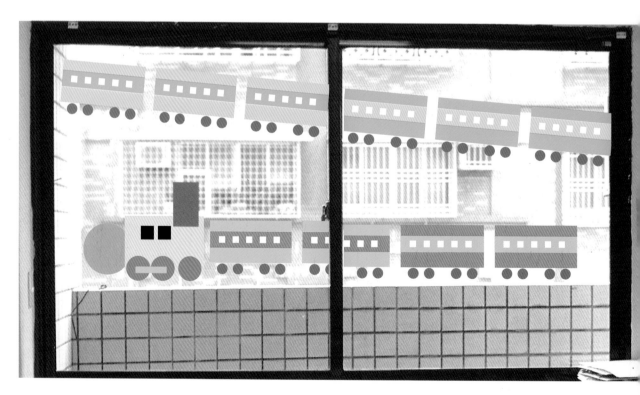

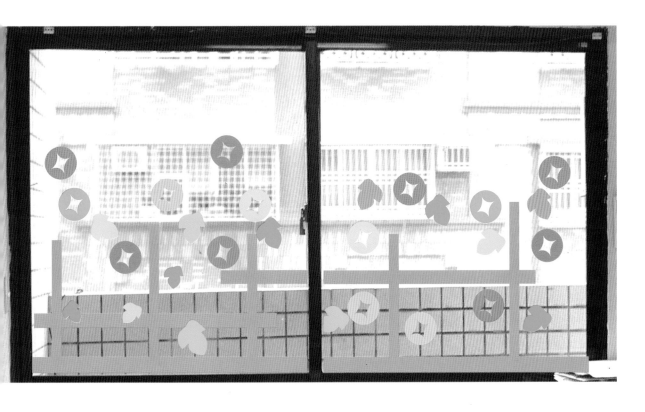

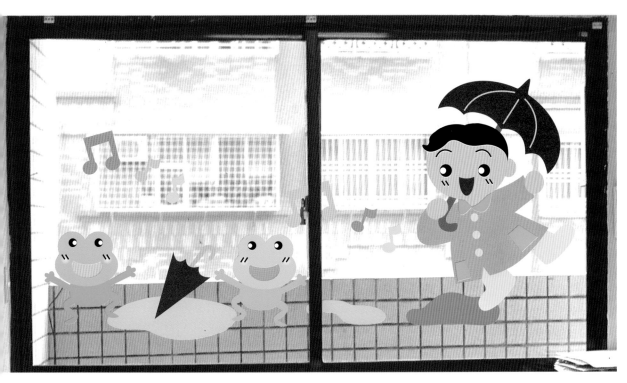

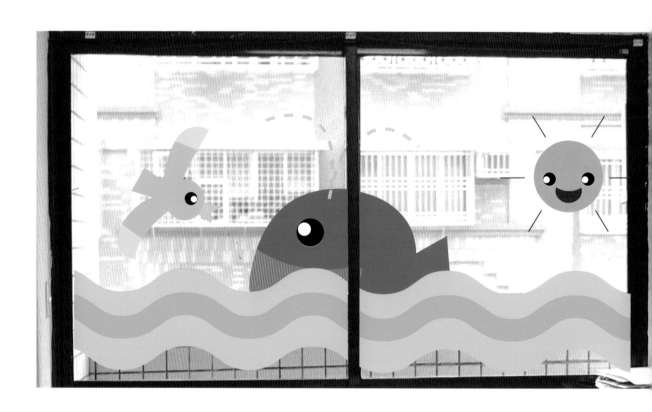

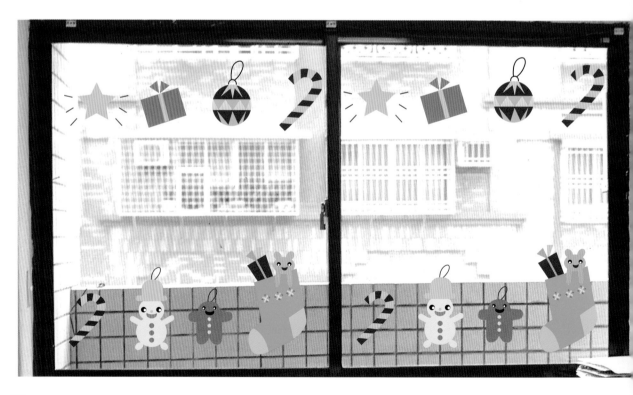

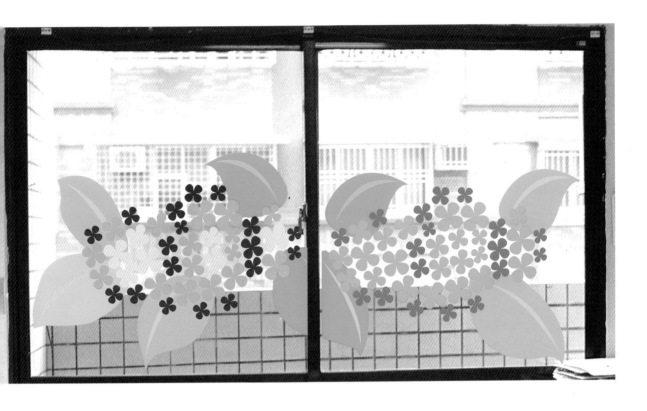

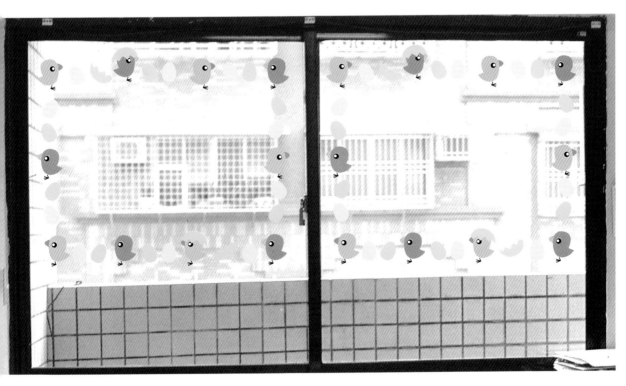

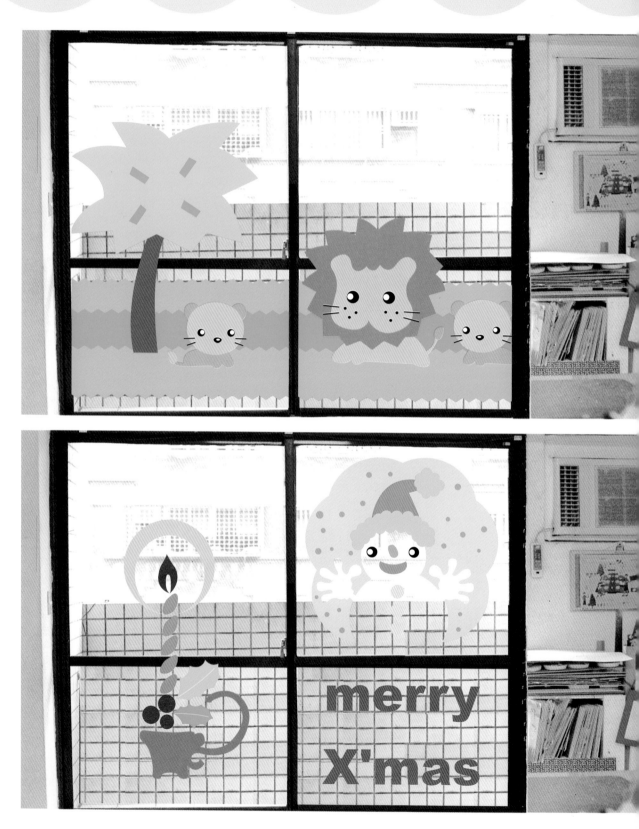

大門的裝飾是很重要的，它可以使才藝班或安親班更顯活發，不至太單調死板，讓孩子或家長在進門時可以感受到教室的朝氣，利用卡點西德各種顏色剪貼，你也可以作的到。

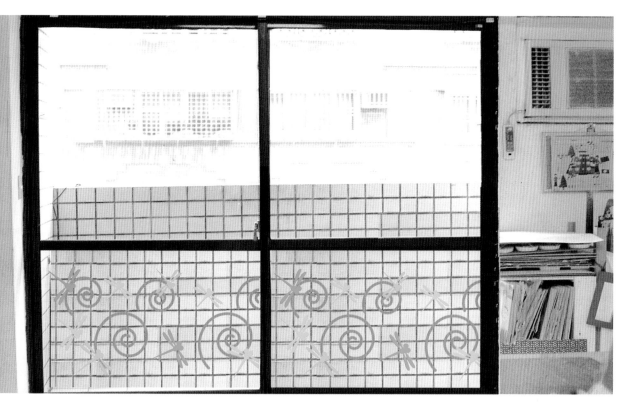

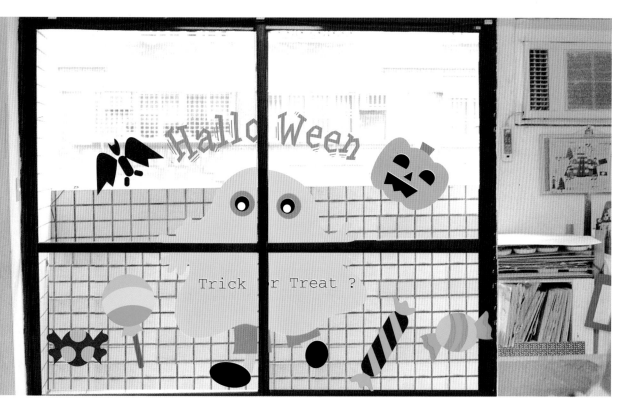

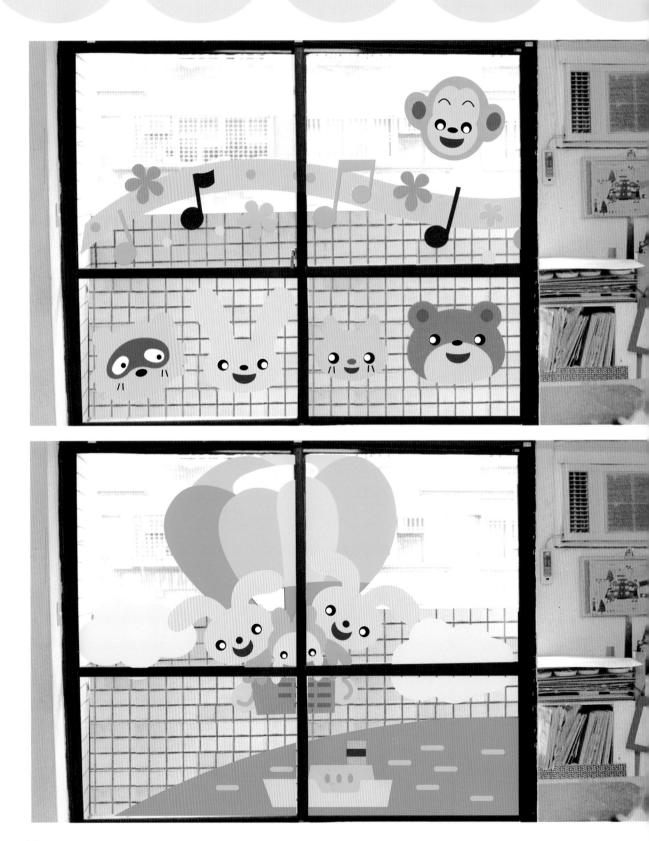

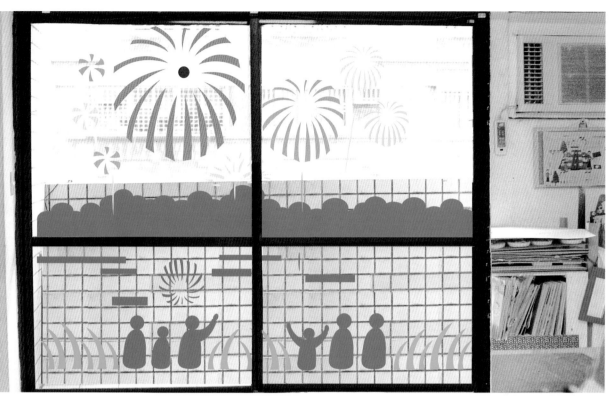

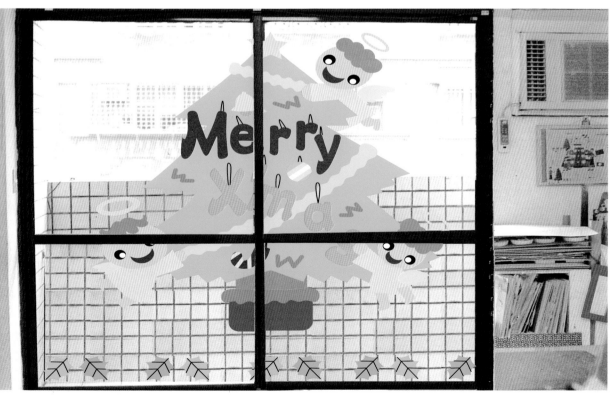

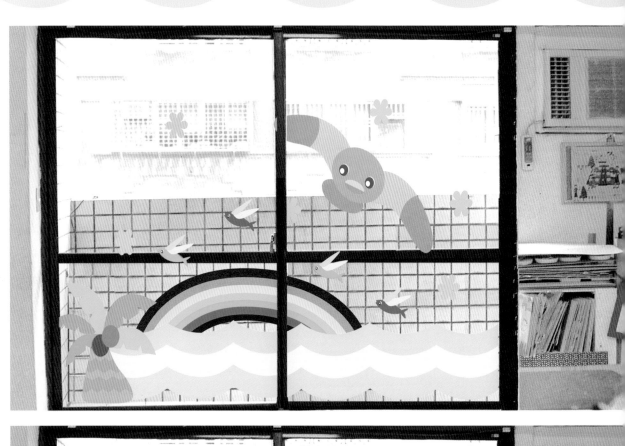

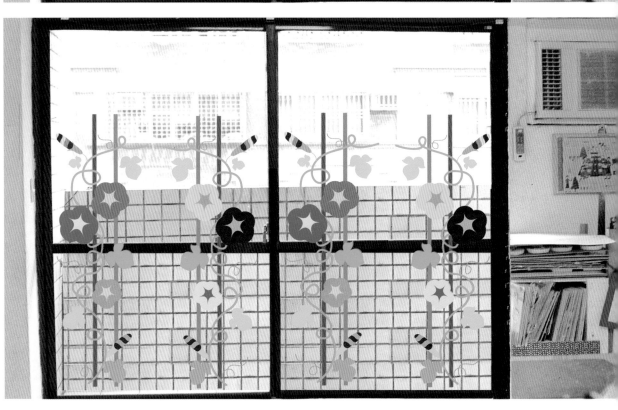

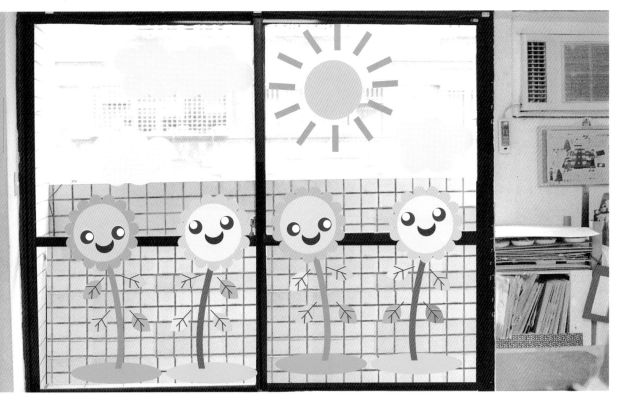

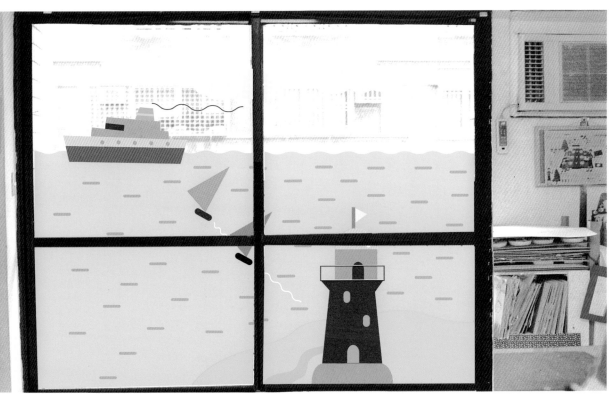

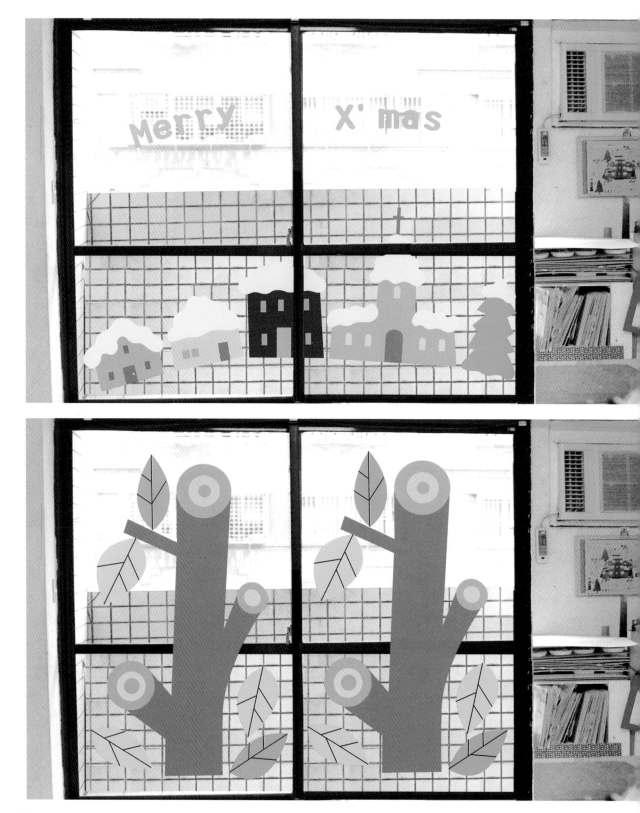

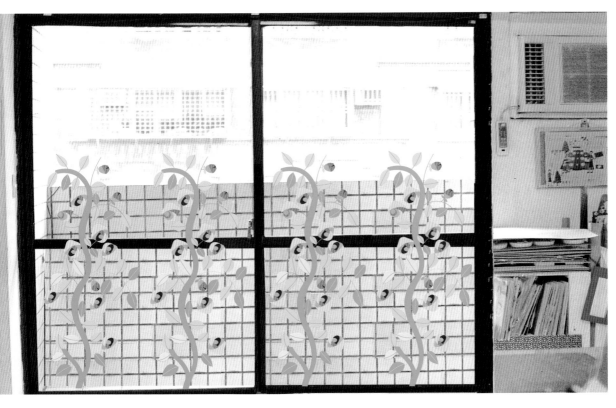

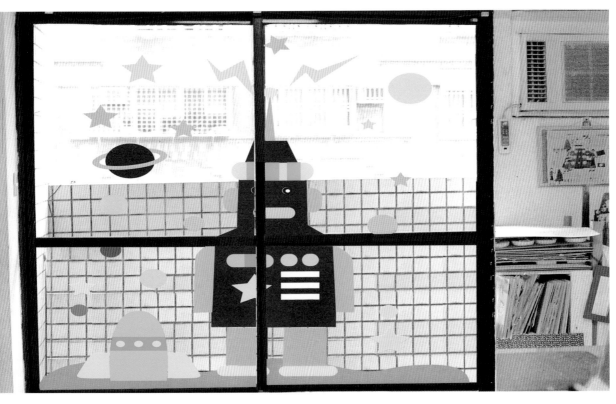

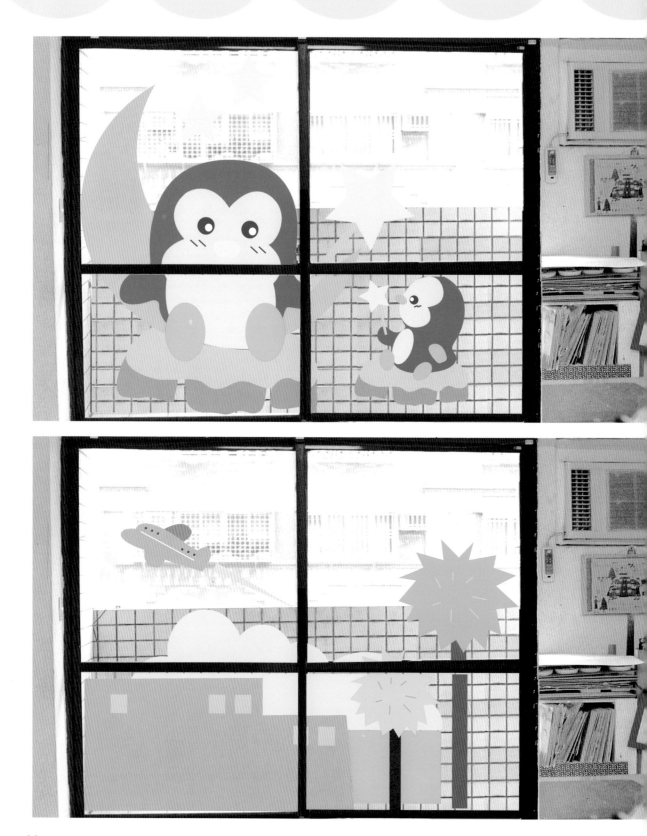

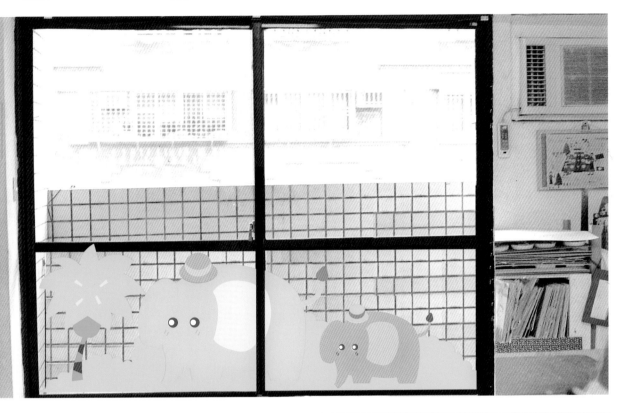

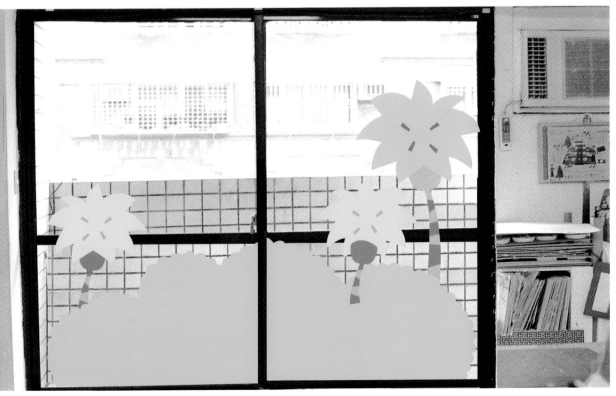

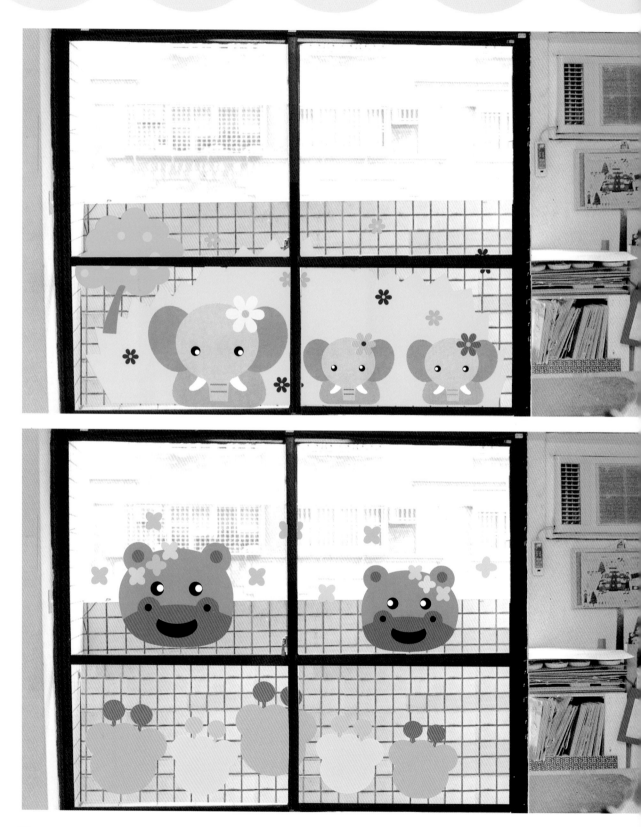

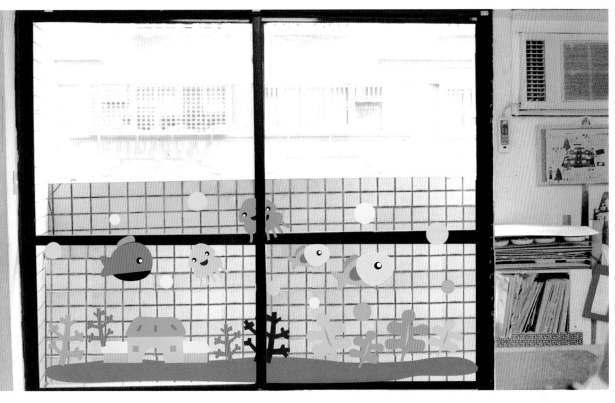

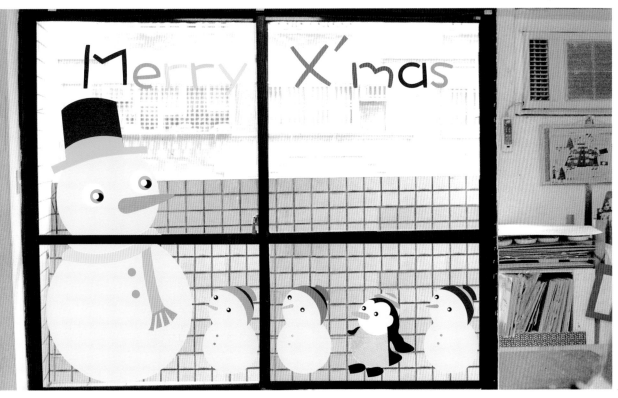

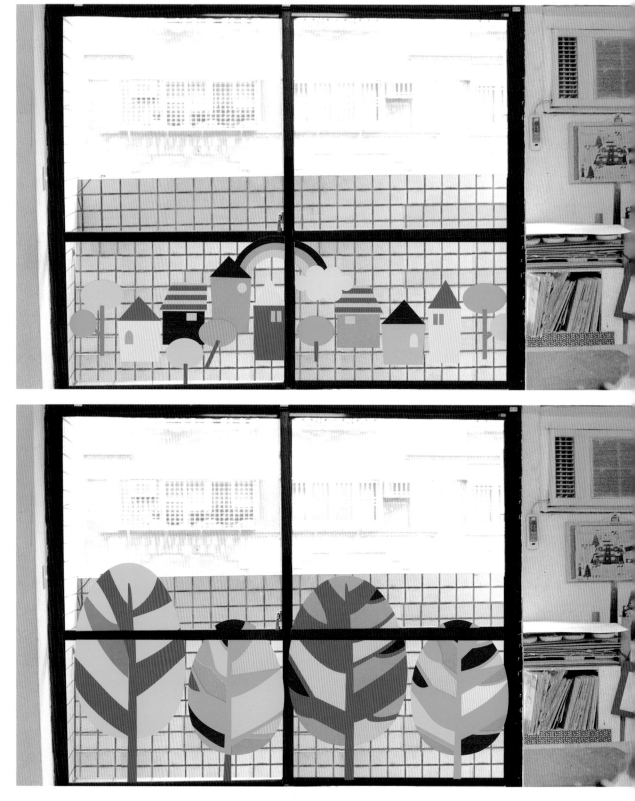

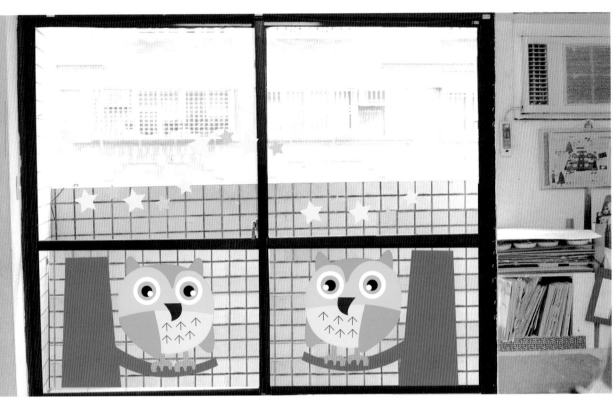

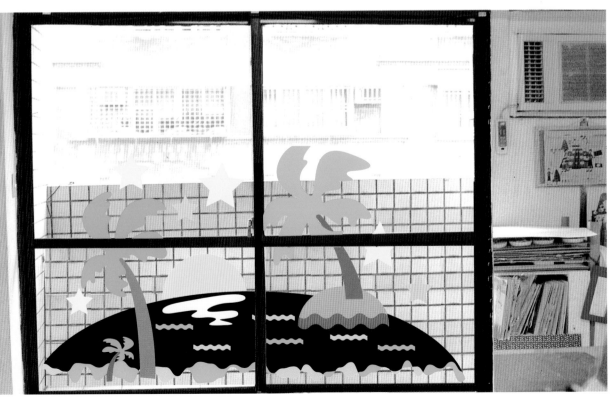

	mon	tue	wed	thu	fri
一					
二					
三					
四					
午 休 時 間					
五					
六					
七					
八					

通常功課表是常被忽略於佈置、卻又常常使用到的一個教室物品。我們可以運用一點巧思將它作成一個大型的功課表，佈置於教室內，利用簡單的材料與技巧讓它更精彩。

本 班 功 課 表

	一	二	三	四	五	六
1						
2						
3						
4						
午 休 時 間						
5						
6						
7						
8						

Schedule

6 年 4 班

	mon	tue	wed	thu	fri
一					
二					
三					
四					
午 休 時 間					
五					
六					
七					
八					

10 創意校園 功課表設計

美術班 功 課 表						
	一	二	三	四	五	六
1						
2						
3						
4						
午 休 時 間						
5						
6						
7						
8						

功　課　表

	一	二	三	四	五	六
1						
2						
3						
4						
午 休 時 間						
5						
6						
7						
8						

功課表

	mon	tue	wed	thu	fri
一					
二					
三					
四					
午休時間					
五					
六					
七					
八					

五年十班的功課表

	一	二	三	四	五	六
1						
2						
3						
4						
午休時間						
5						
6						
7						
8						

	mon	tue	wed	thu	fri
一					
二					
三					
四					
午 休 時 間					
五					
六					
七					
八					

功課表

Schedule

二年三班

	mon	tue	wed	thu	fri
一					
二					
三					
四					
午休時間					
五					
六					
七					
八					

生活趣聞 ●●●●●●●●●●●●●●●●

單元佈置

此單元中的公佈欄設計囊括了花草、動物、景色、人物、以及聖誕節的造型，表現於邊框裝飾、或帶領主題的效果。

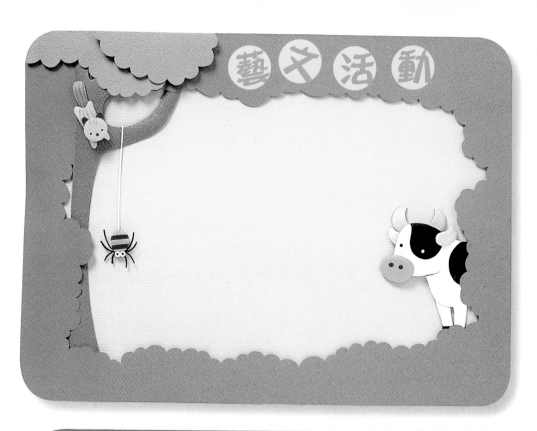

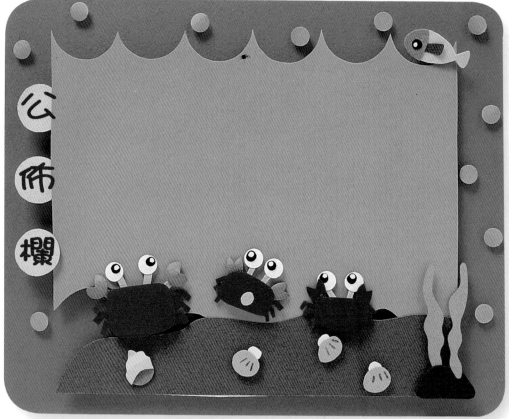

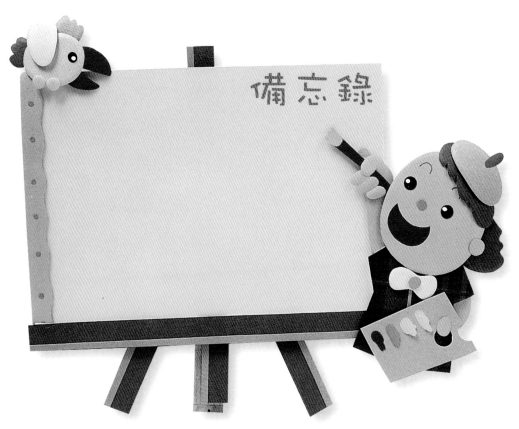

備忘錄

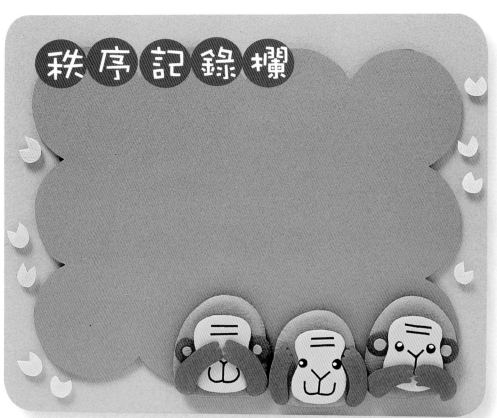

秩序記錄欄

我是乖寶寶

Merry X'mas

聖誕活動

聖誕Party

歡渡聖誕夜

生活花絮

單元佈置

生活公約

作文天地

10 創意校園 公佈欄表現

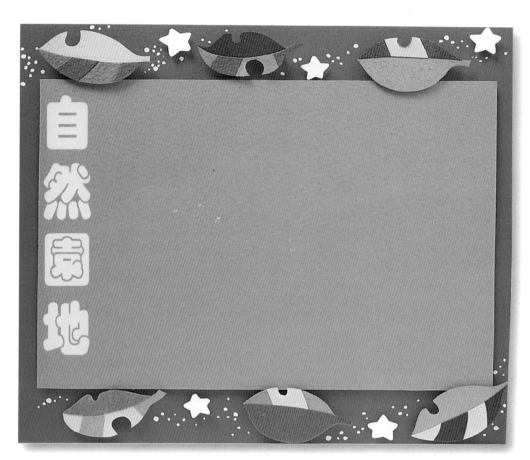

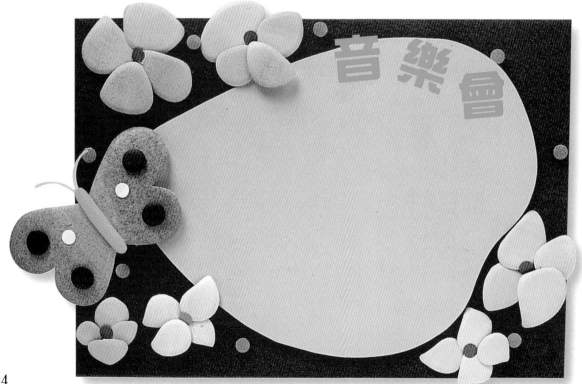

64

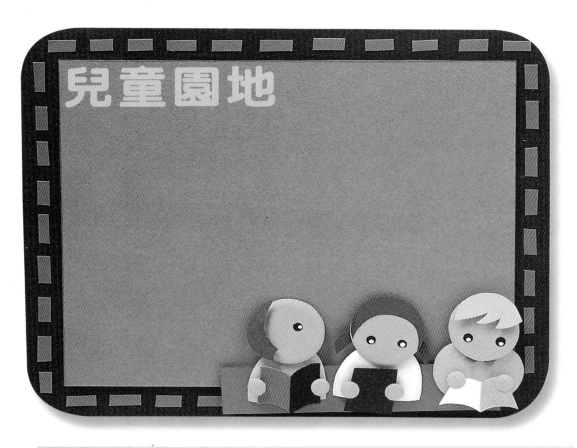

兒童園地

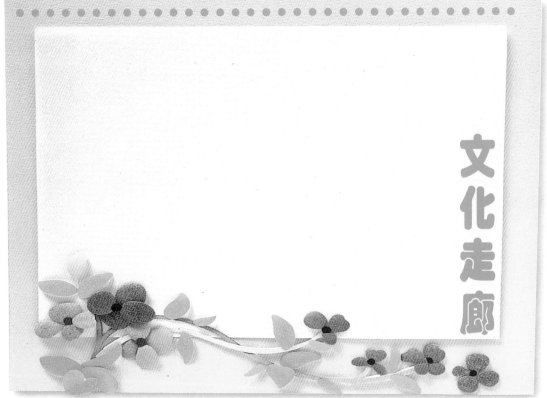

文化走廊

10 創意校園 同學照佈置

此單元中的設計是針對於小朋友的資料作佈置的設計，內容包括小朋友的姓名、照片、座號，也可廣泛的運用至張貼活動的照片、紀念性的照片；以下的框格、汽球、小花可作大小的調整，小朋友的名字可以利用電腦列印後剪下直接貼於造型物旁，不管在教師辦公室裡或教室中，都是很可愛的佈置喔！！

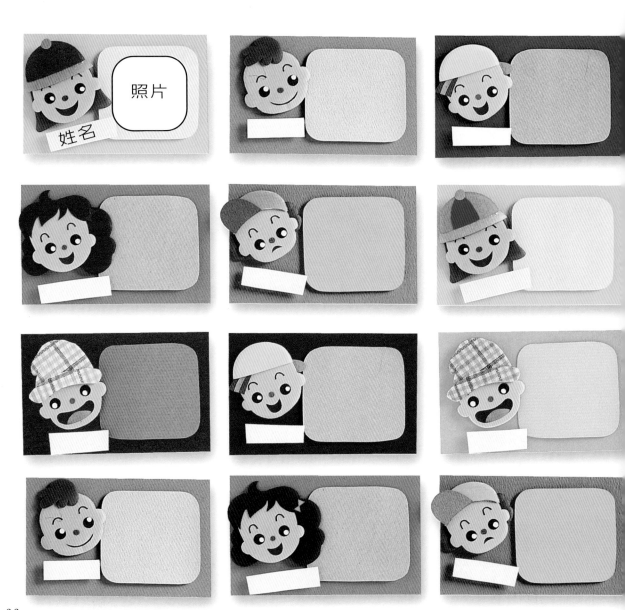

照片

姓名

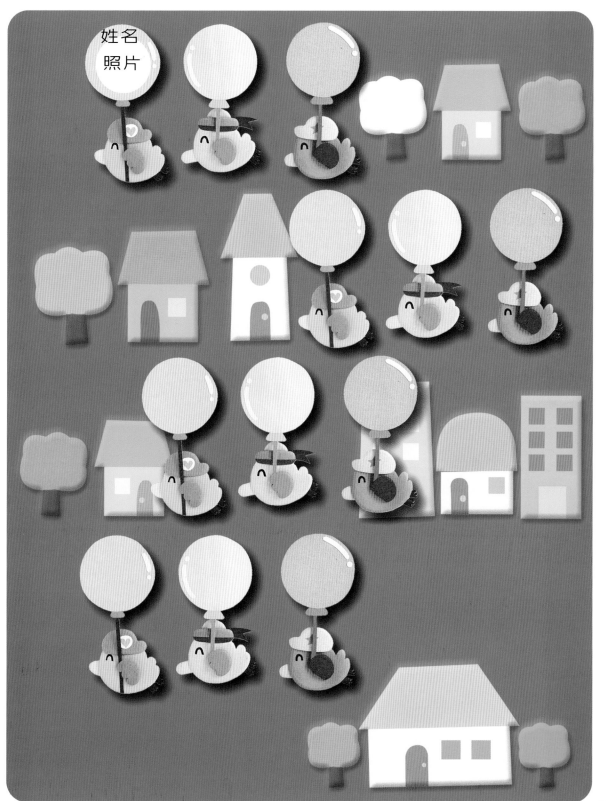

姓名
照片

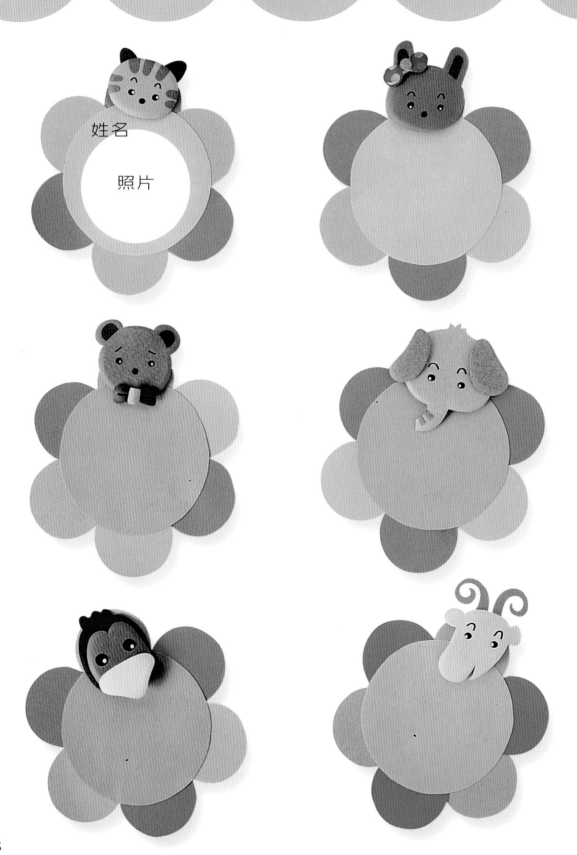

姓名

照片

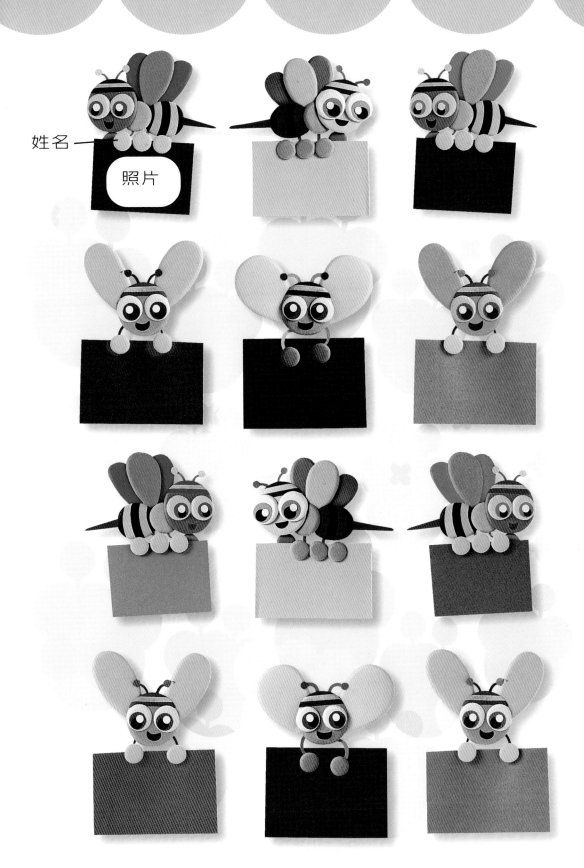

姓名

照片

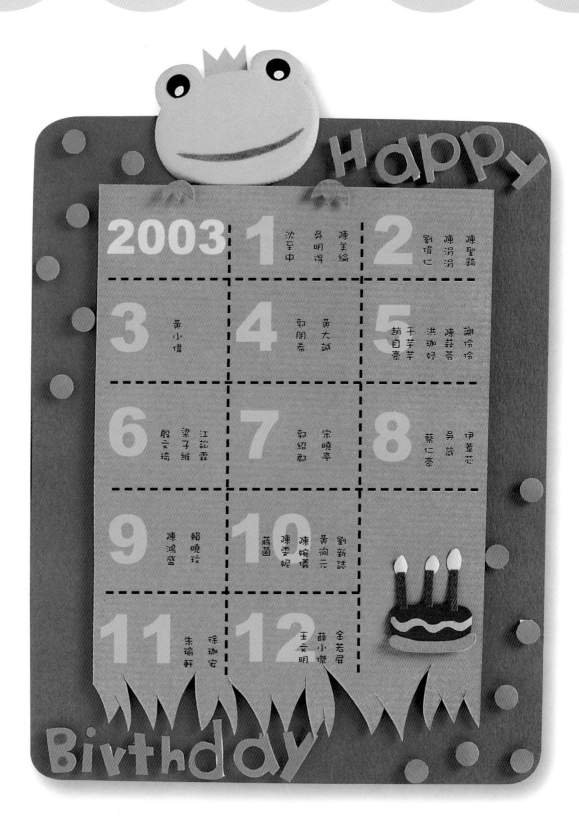

2003	1 沈至中 吳明得 陳美綸	2 劉偉仁 陳涓涓 陳聖鐈
3 黃小偉	4 郭朋希 黃大誠	5 趙自豪 于芊芊 洪珈妤 陳菻荃 謝伶伶
6 殷文琦 梁子維 江訟霖	7 郭紹郡 宋曉亭	8 蔡仁豪 吳筬 伊葦芯
9 陳鴻盛 賴曉玟	10 蔣茵 陳雯妮 陳婉儀 黃珣元 劉新誌	
11 朱瑜軒 徐珈安	12 王文明 薛小傑 金若屏	

壽星表的造型不僅止於表格，也可以作成各種可愛的佈置、半立體的造型，將它貼於牆上當作一個活潑的佈置物，又有實用的功能，讓小朋友的慶生會顯得有意義，更令人期待！！

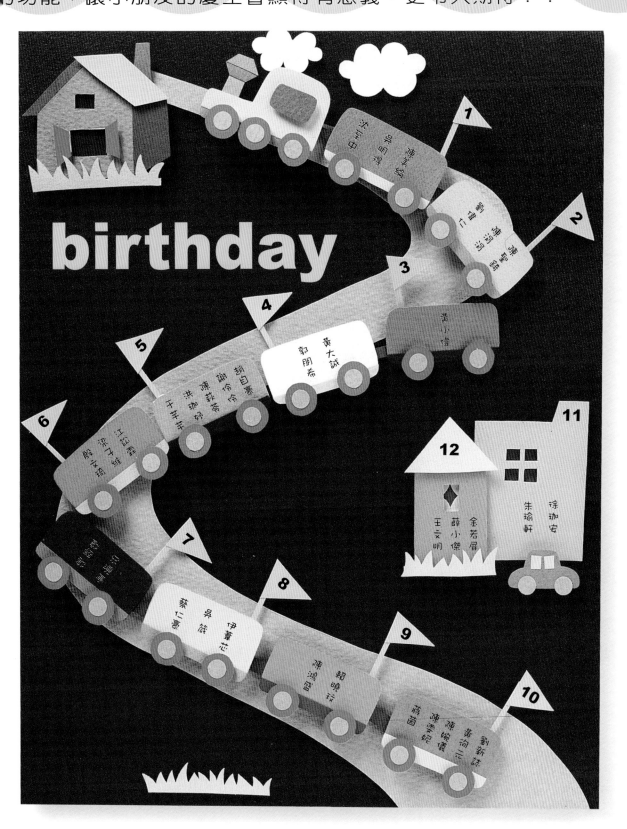

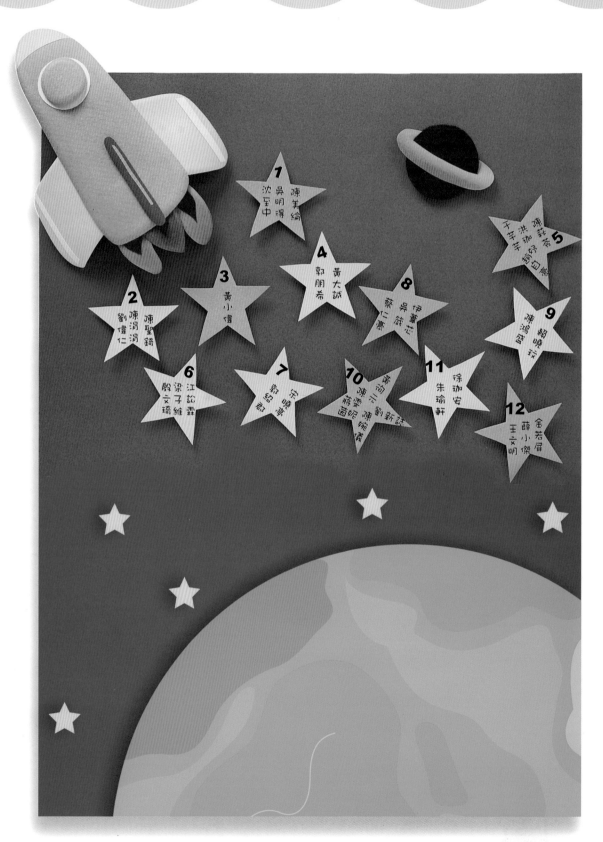

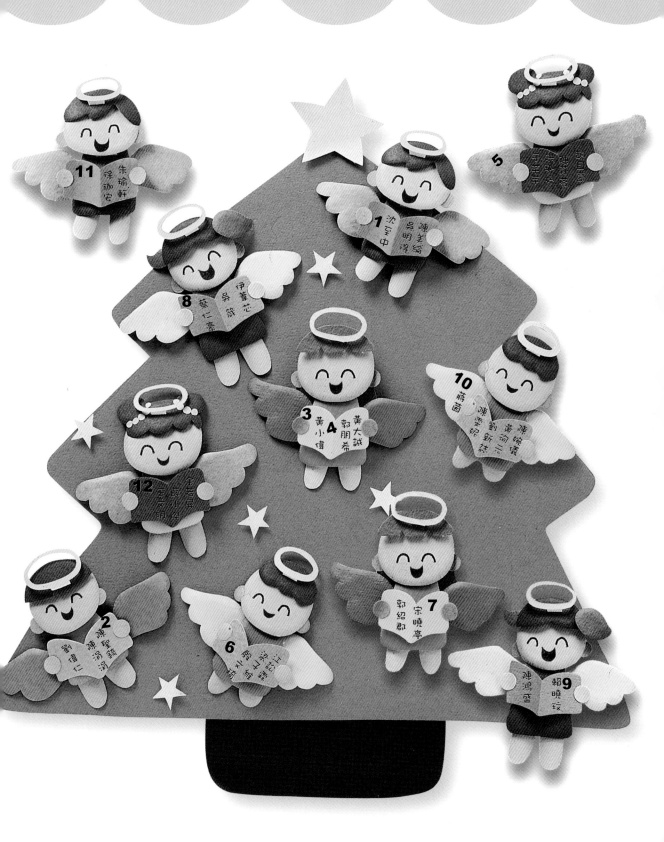

將紙張剪出長條狀，反覆折出多層，於最上層畫出造型後，以釘書機釘住四角後剪下，再於造型上做出更多的變化，可以作為吊飾，或者可以佈置於窗沿處等，既美觀且實用！！

 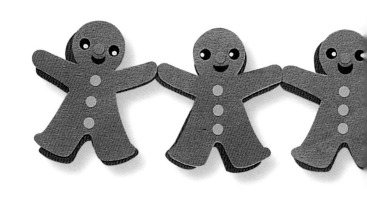

 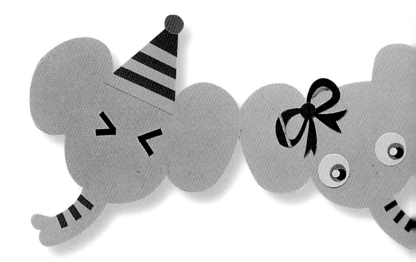

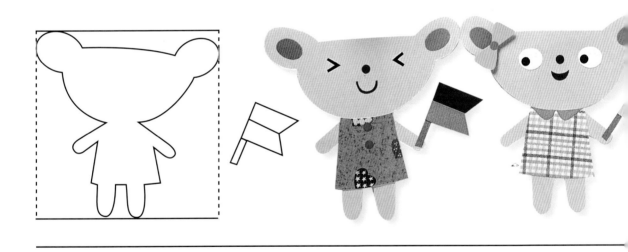

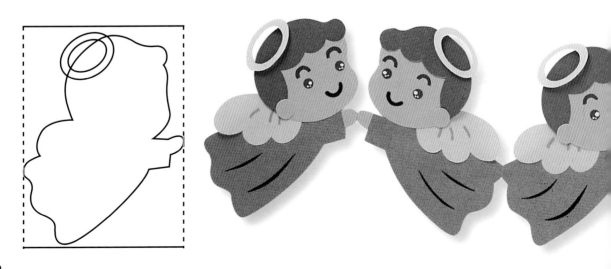

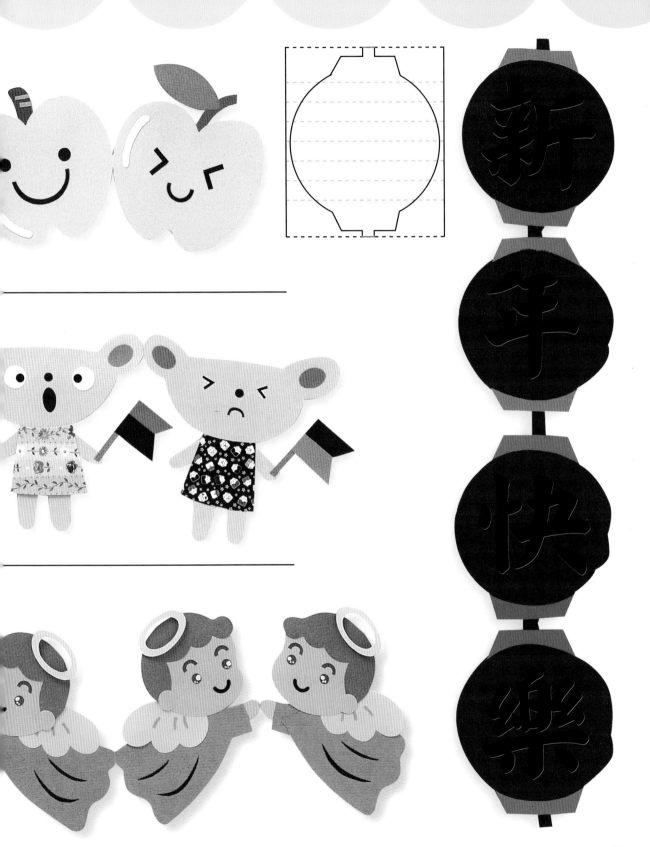

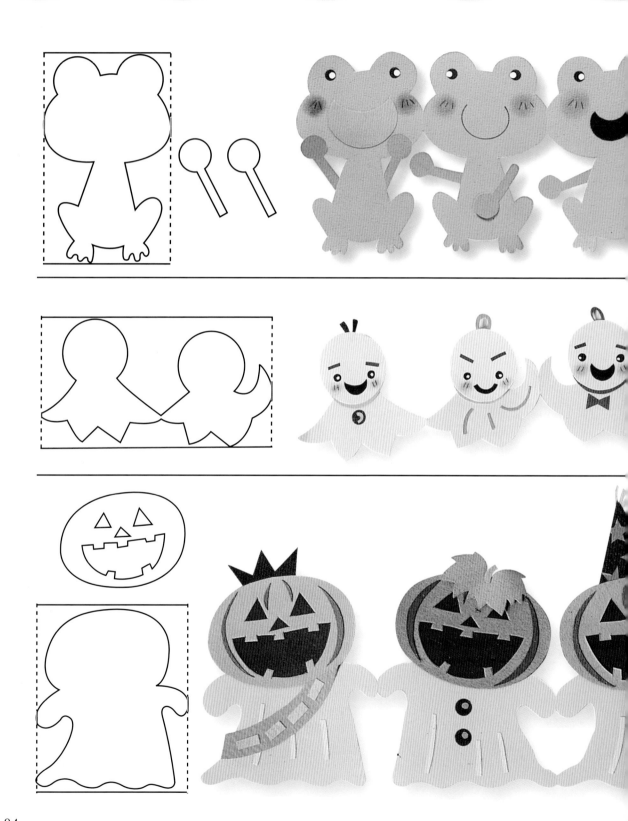

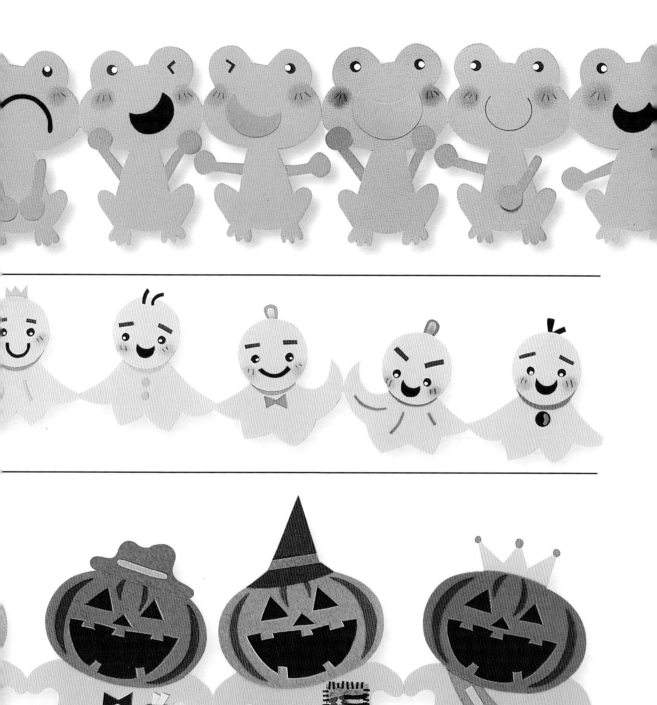

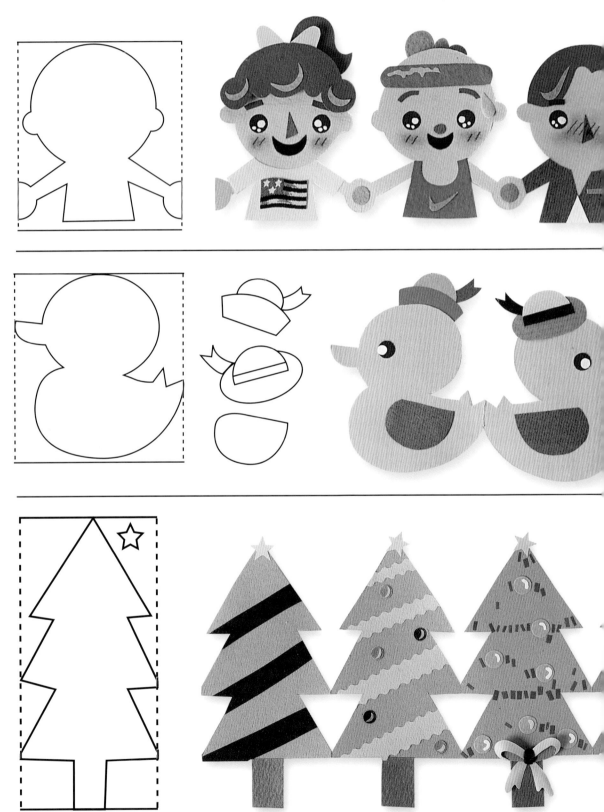

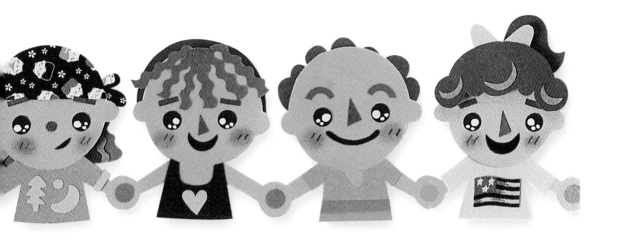

P.16-P.19作品線稿

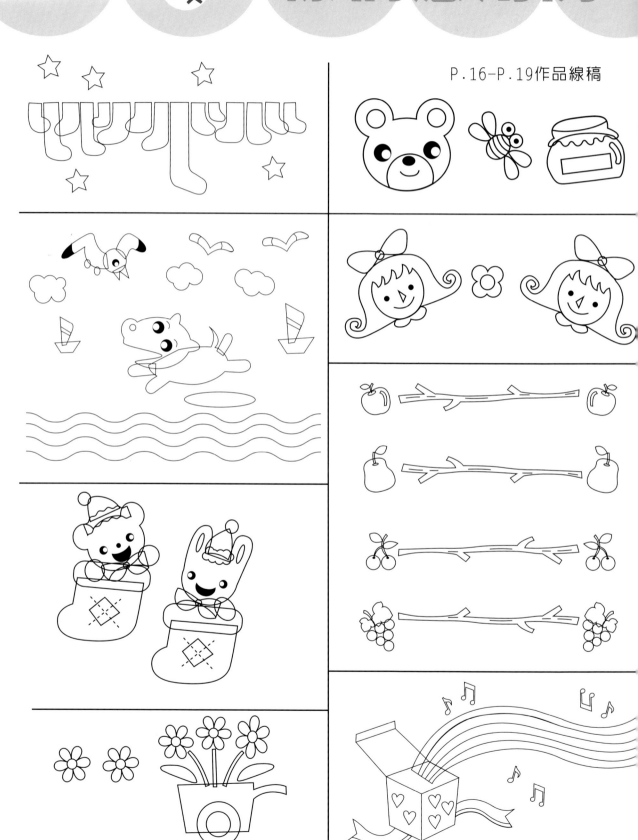

本書中所有作品都附有線稿，並以頁數順序排列，可依各人需要與喜好之大小，利用以下的線稿影印放大使用。

P.20-P.23作品線稿

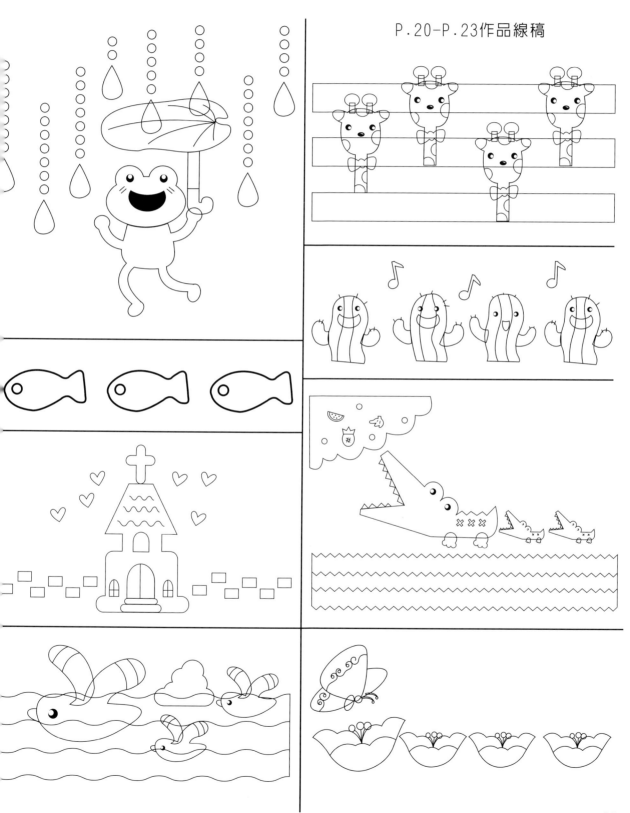

P.24-P.27作品線稿

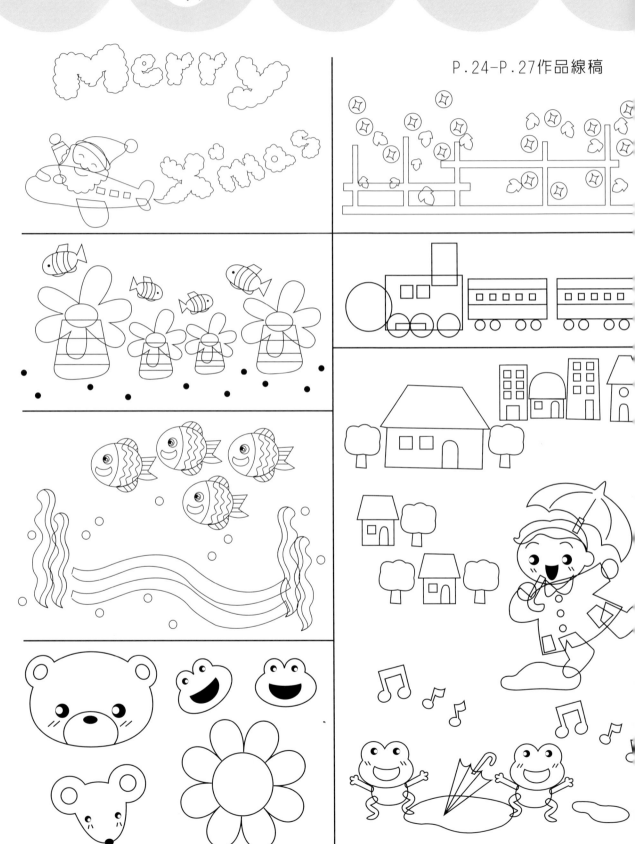

本書中所有作品都附有線稿，並以頁數順序排列，可依各人需要與喜好之大小，利用以下的線稿影印放大使用。

P.28-P.31作品線稿

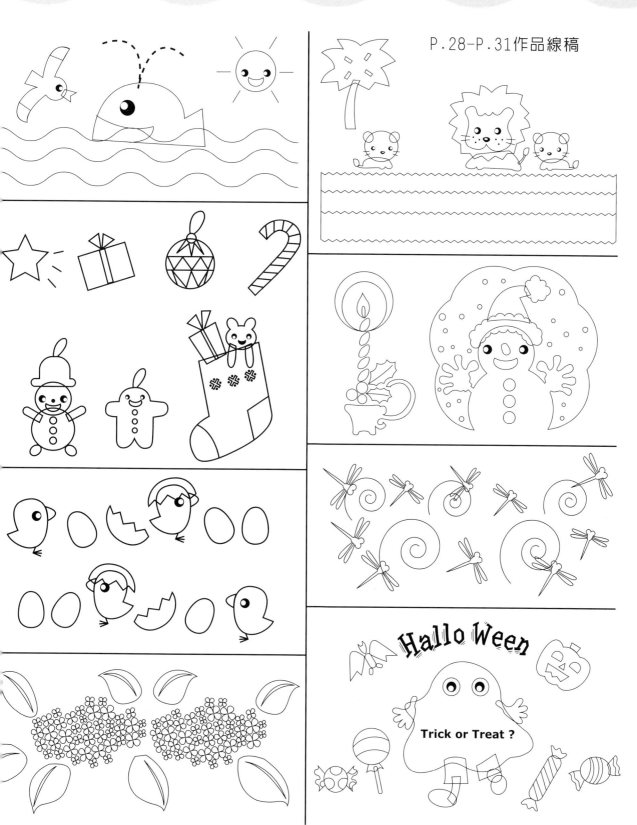

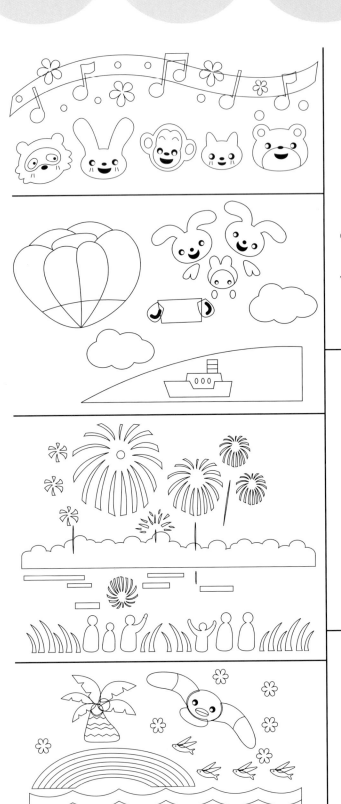

P.32-P.35作品線稿

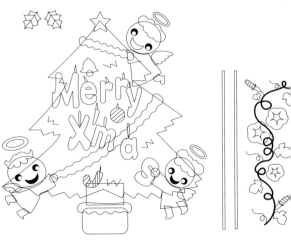

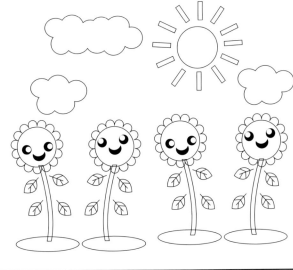

本書中所有作品都附有線稿，並以頁數順序排列，可依各人需要與喜好之大小，利用以下的線稿影印放大使用。

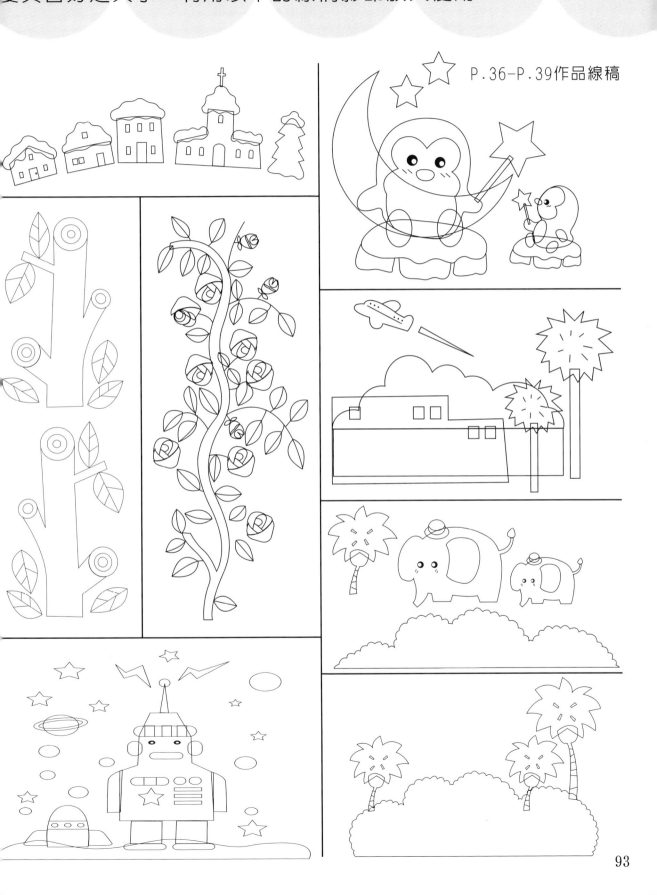

P.36-P.39作品線稿

P.40-P.43作品線稿

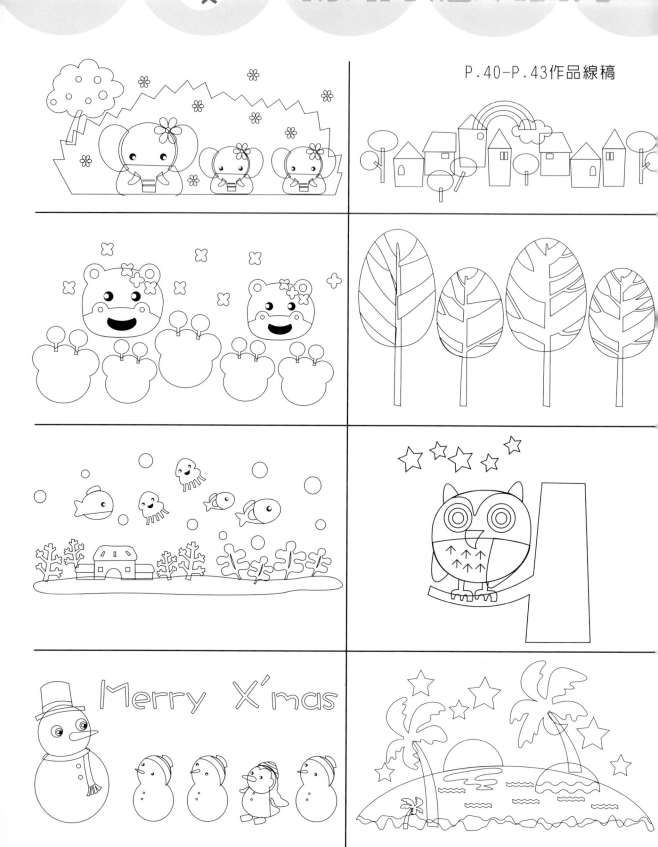

本書中所有作品都附有線稿，並以頁數順序排列，可依各人需要與喜好之大小，利用以下的線稿影印放大使用。

P.44-P.53作品線稿

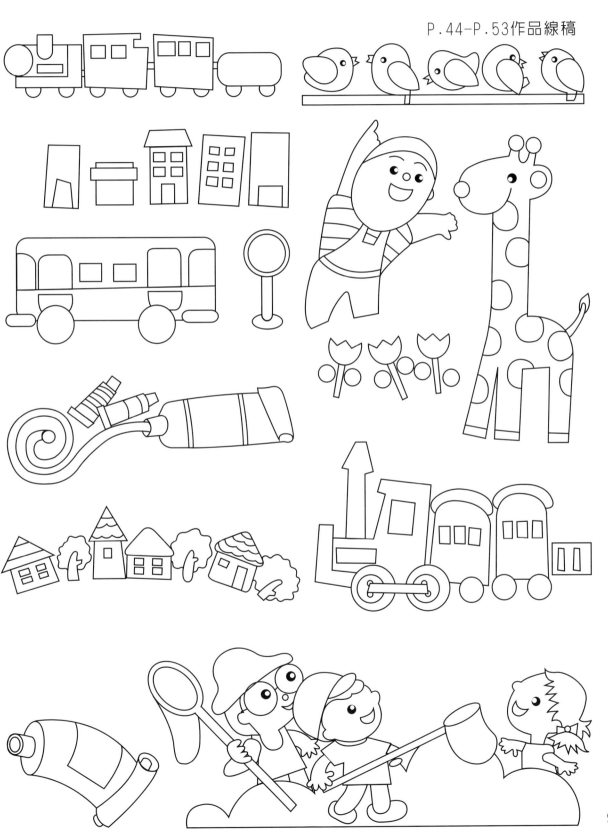

P.54-P.57作品線稿

本書中所有作品都附有線稿，並以頁數順序排列，可依各人需要與喜好之大小，利用以下的線稿影印放大使用。

P.58-P.61作品線稿

P.62-P.65作品線稿

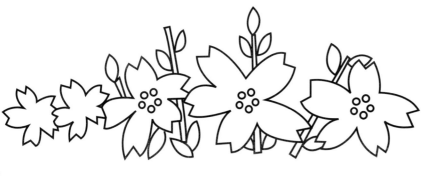

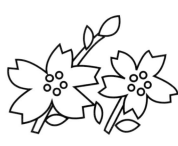

本書中所有作品都附有線稿，並以頁數順序排列，可依各人需要與喜好之大小，利用以下的線稿影印放大使用。

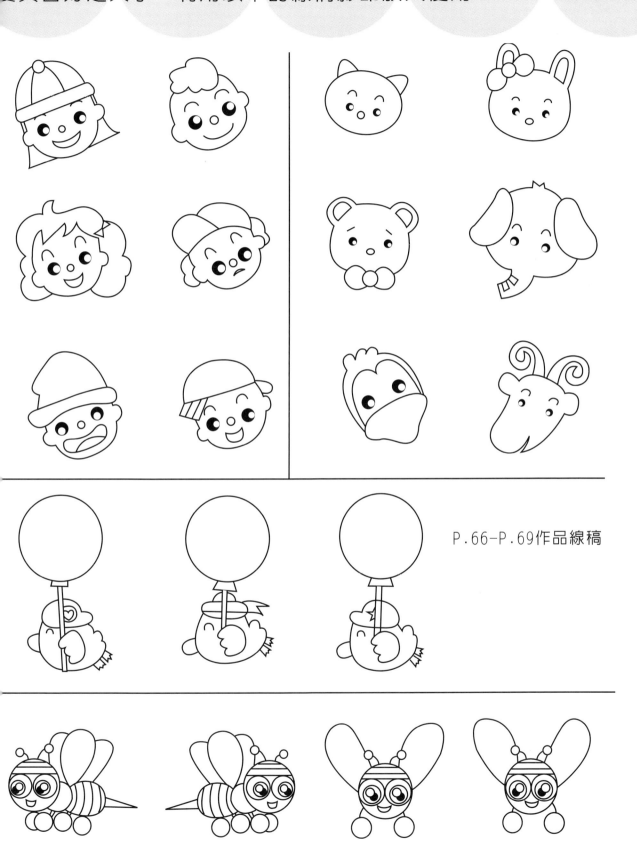

P.66-P.69作品線稿

P.70-P.77作品線稿

本書中所有作品都附有線稿，並以頁數順序排列，可依各人需要與喜好之大小，利用以下的線稿影印放大使用。

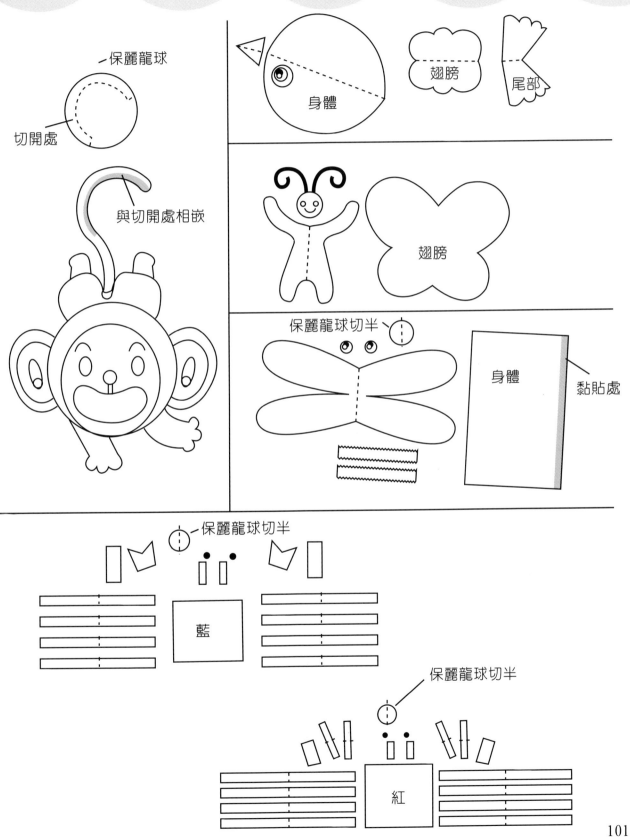

保麗龍球

切開處

與切開處相嵌

身體

翅膀

尾部

翅膀

保麗龍球切半

身體

黏貼處

保麗龍球切半

藍

保麗龍球切半

紅

新形象出版圖書目錄

郵撥：0510716-5　陳偉賢　　地址：北縣中和市中和路322號8F之1

TEL：29207133・29278446　　FAX：29290713

總代理：北星圖書公司

郵撥：0544500-7 北星圖書帳戶

一、美術設計類

代碼	書名	定價
00001-01	新繪畫百科(上)	400
00001-02	新繪畫百科(下)	400
00001-04	世界名家包裝設計(大8開)	600
00001-06	世界名家插畫專輯(大8開)	600
00001-09	世界名家兒童插畫(大8開)	650
00001-05	藝術設計的平面構成	380
00001-10	商業美術設計(平面應用篇)	450
00001-07	包裝結構設計	400
00001-11	廣告視覺媒體設計	400
00001-15	應用美術·設計	400
00001-16	插畫藝術設計	400
00001-18	基礎造型	400
00001-21	商業電腦繪圖設計	500
00001-22	商標造型創作	380
00001-23	插畫彙編(事物篇)	380
00001-24	插畫彙編(交通工具篇)	380
00001-25	插畫彙編(人物篇)	380
00001-28	版面設計·基本原理	480
X0001	D.T.P桌面排版設計入門	480
X0002	印刷設計圖案(人物篇)	380
X0003	印刷設計圖案(動物篇)	380
X0003	圖案設計(花木篇)	350
X0015	裝飾花邊圖案集成	450
X0016	實用聖誕圖案集成	380

二、POP設計

代碼	書名	定價
00002-03	精緻手繪POP字體3	400
00002-04	精緻手繪POP海報4	400
00002-05	精緻手繪POP展示5	400
00002-06	精緻手繪POP應用6	400
00002-08	精緻手繪POP字體8	400
00002-09	精緻手繪POP插圖9	400
00002-10	精緻手繪POP畫典10	400
00002-11	精緻手繪POP個性字11	400
00002-12	精緻手繪POP校園篇12	400
00002-13	POP廣告1.理論&實務篇	400
00002-14	POP廣告2.麥克筆字體篇	400
00002-15	POP廣告3.手繪創意字篇	400
00002-22	POP廣告5.店頭海報設計	450
00002-21	POP廣告6.手繪POP字體	400
00002-26	POP廣告7.手繪海報設計	450
00002-27	POP廣告8.手繪軟筆字體	400
00002-16	手繪POP的理論與實務	400
00002-17	POP字體篇-POP正體自學1	450
00002-19	POP字體篇-POP個性自學2	450
00002-20	POP字體篇-POP變體字3	450
00002-24	POP字體篇-POP變體字4	450
00002-31	POP字體篇-POP創意自學5	450
00002-23	海報設計1.POP秘笈-學習	500
00002-25	海報設計2.POP秘笈-綜合	450
00002-28	海報設計3.手繪海報	450
00002-29	海報設計4.精緻海報	500
00002-30	海報設計5.店頭海報	500
00002-32	海報設計6.創意海報	450
00002-34	POP高手1-POP字體(變體字)	400
00002-33	POP高手2-POP商業廣告	400
00002-35	POP高手3-POP廣告實例	400
00002-36	POP高手4-POP綜合	400
00002-39	POP高手5-POP插畫	400
00002-37	POP高手6-POP視覺海報	400
00002-38	POP高手7-POP校園海報	400

三、室內設計透視圖

代碼	書名	定價
00003-01	籃白相間裝飾法	450
00003-03	名家室內設計作品專集(8開)	600
00003-05	室內設計製圖實務與圖例	650
00003-05	室內設計製圖	650
00003-06	室內設計基本製圖	350
00003-07	美國最新室內透視圖表現1	500
00003-08	展覽空間規劃	650
00003-09	店面設計入門	550
00003-10	流行店面設計	450
00003-11	流行室內設計	480
00003-12	居住空間的立體表現	500
00003-13	精緻室內設計	800
00003-14	室內設計製圖實務	450
00003-15	商店透視-麥克筆表現法	500
00003-16	室內外空間透視表現法	480
00003-21	休閒俱樂部·酒吧與舞台	1,200
00003-22	室內空間設計	500
00003-23	精緻設計限空間處理(平)	450
00003-24	博物館&休閒公園展示設計	800
00003-25	個性化室內設計精華	500
00003-26	室內設計&空間運用	1,000
00003-27	英國博覽會&展示會	1,200
00003-33	居家照明設計	950
00003-34	商業照明-創造活潑生動的	1,200
00003-29	商業空間-辦公室·空間·傢俱	650
00003-30	商業空間-酒吧·旅館及餐廳	650
00003-31	商業空間-商店·百貨百貨公司	650
00003-35	商業空間-辦公傢俱	700
00003-36	商業空間·精品店	700
00003-37	商業空間·賣場	700
00003-38	商業空間·店面樹窗	700
00003-39	室內透視繪製實務	600

四、圖學

代碼	書名	定價
00004-01	綜合圖學	250
00004-02	製圖與識圖	280
00004-04	基本透視實務技法	400
00004-05	世界名家透視圖全集(大8開)	600

五、色彩配色

代碼	書名	定價
00005-01	色彩計畫(北星)	350
00005-02	色彩心理學-初學者指南	400
00005-03	色彩與配色(普級版)	300
00005-05	配色事典(1)集	330
00005-05	配色事典(2)集	330
00005-07	色彩計畫實用色票集+129a	480

六、SP行銷企業識別設計

代碼	書名	定價
00006-01	企業識別設計(北星)	450
B0209	企業識別系統	400
00006-02	商業名片(1)-北星	450
00006-03	商業名片(2)-創意設計	450
00006-05	商業名片(3)-創意設計	450
00006-06	最佳商業手冊設計	600
A0198	日本企業識別	480

七、造園景觀

代碼	書名	定價
00007-01	造園景觀設計	1,200
00007-02	現代都市街道景觀設計	1,200
00007-03	都市水景設計之要素與概	1,200
00007-05	最新歐洲建築外觀	1,500
00007-06	觀光旅館設計	800
00007-07	景觀設計實務	850

八、繪畫技法

代碼	書名	定價
00008-01	基礎石膏素描	400
00008-02	石膏素描技法專集(大8開)	450
00008-03	繪畫思想與造形理論	350
00008-04	魏斯水彩畫專集	650
00008-05	水彩靜物圖解	400
00008-06	油彩畫技法1	450
00008-07	人物靜物的畫法	450
00008-08	風景表現技法3	450
00008-09	石膏素描技法4	450
00008-10	水彩·粉彩表現技法5	450
00008-11	描繪技法6	300
00008-12	粉彩表現技法7	400
00008-13	繪畫表現技法8	500
00008-14	色鉛筆描繪技法9	400
00008-15	油畫配色精要10	400
00008-16	鉛筆技法11	350
00008-17	基礎油畫	450
00008-18	世界名家水彩(1)(大8開)	650
00008-20	世界名家水彩專集(3)(大8開)	650
00008-22	世界名家水彩專集(5)(大8開)	650
00008-23	壓克力畫技法	400
00008-24	不透明水彩技法	400
00008-25	新素描技法解說	350
00008-26	畫鳥·話鳥	450
00008-27	噴畫技法	600
00008-29	人體結構與藝術構成	1,300
00008-30	藝用解剖學(平裝)	350
00008-65	中國畫技法(CD/ROM)	500
00008-32	千嬌百態	450
00008-33	世界名家油畫專集(大8開)	650

十一. 工藝

代碼	書名	定價
00011-02	籐編工藝	240
00011-04	皮雕藝術技法	400
00011-05	紙的創意世界-紙藝設計	600
00011-07	陶藝娃娃	280
00011-08	木雕技法	300
00011-09	陶藝初階	450
00011-10	小石頭的創意世界(平裝)	380
00011-11	紙黏土1-黏土的遊藝世界	350
00011-16	紙黏土2-黏土的環保世界	350
00011-13	紙雕創作-餐飲篇	450
00011-14	紙雕嘉年華	450
00011-15	紙黏土白皮書	450
00011-17	軟陶風情畫	480
00011-19	談紙神工	450
00011-18	創意生活DIY(1)美勞篇	450
00011-20	創意生活DIY(2)工藝篇	450
00011-21	創意生活DIY(3)風格篇	450
00011-22	創意生活DIY(4)綜合媒材	450
00011-22	創意生活DIY(5)札貨篇	450
00011-23	創意生活DIY(6)巧飾篇	450
00011-26	DIY物語(1)織布風雲	400
00011-27	DIY物語(2)鐵的代誌	400
00011-28	DIY物語(3)紙黏土小品	400
00011-29	DIY物語(4)重慶森林	400
00011-30	DIY物語(5)環保鞋人	400
00011-31	DIY物語(6)機械主義	400
00011-32	紙藝創作(1)-紙雕娃娃(特價)	299
00011-33	紙藝創作(2)-簡易紙藝	375
00011-35	巧手DIY1紙黏土生活陶器	280
00011-36	巧手DIY2紙黏土裝飾小品	280
00011-37	巧手DIY3紙黏土裝飾小品 2	280
00011-38	巧手DIY4簡易紙藝的拼布	280
00011-39	巧手DIY5藝術麵包花入門	280
00011-40	巧手DIY6紙黏土工藝(1)	280
00011-41	巧手DIY7紙黏土工藝(2)	280
00011-42	巧手DIY8紙黏土娃娃(3)	280
00011-43	巧手DIY9紙黏土娃娃(4)	280
00011-44	巧手DIY10-紙黏土小飾物(1)	280
00011-45	巧手DIY11-紙黏土小飾物(2)	280

代碼	書名	定價
00011-51	卡片DIY1-3D立體卡片1	450
00011-52	卡片DIY2-3D立體卡片2	450
00011-53	完全DIY手冊1-生活設計	450
00011-54	完全DIY手冊2-LIFE生活館	280
00011-55	完全DIY手冊3-綠野仙蹤	450
00011-56	完全DIY手冊4-新食器時代	450
00011-50	個性針織DIY	450
00011-51	織布生活DIY	450
00011-62	彩繪藝術DIY	450
00011-63	花藝禮品DIY	450
00011-64	節慶DIY系列1.聖誕饗宴-1	400
00011-65	節慶DIY系列2.聖誕饗宴-2	400
00011-66	節慶DIY系列3.節慶嘉年華	400
00011-67	節慶DIY系列4.節慶道具	400
00011-68	節慶DIY系列5.節慶卡裝拉	400
00011-69	節慶DIY系列6.節慶禮物包	400
00011-70	節慶DIY系列7.節慶佈置	400
00011-75	休閒手工藝系列1-鉤針玩偶	360
00011-81	休閒手工藝系列2-銀編首飾	360
00011-76	親子同樂1-童玩勞作DIY	280
00011-77	親子同樂2-紙藝勞作DIY	280
0001-78	親子同樂3-玩偶勞作DIY	280
00011-79	親子同樂5-自然科勞作(特價)	280
00011-80	親子同樂4-環保勞作(特價)	280

十二. 幼教

代碼	書名	定價
00012-01	創意的美術教室	450
00012-02	最新兒童繪畫指導	400
000-2.04	教室環境設計	350
00012-05	教具製作與應用	350
00012-06	教室環境設計-人物篇	360
00012-07	教室環境設計-動物篇	360
00012-08	教室環境設計-童話圖案篇	360
00012-09	教室環境設計-創意篇	360
00012-10	教室環境設計-植物篇	360
00C12-11	教室環境設計-萬象篇	360

十三. 攝影

代碼	書名	定價
00013-01	世界名家攝影專集(1)-大8開	400
00C13-02	繪之影	420
00013-03	世界自然花卉	400

十. 建築房地產

代碼	書名	定價
00010-01	日本建築及空間設計	1,350
00010-02	建築環境透視圖-運用技巧	650
00010-04	建築模型	550
0D010-10	不動產估價師實用法規	450
00010-11	經濟學實務-旅館經營	250
00010-12	不動產經紀人考試法規	590
00010-13	房地41-民法概要	450
00010-14	房地47-不動產經濟法規精要	280
00010-06	美國房地產投資	220
00010-29	實務3-土地開發實務	360
00010-27	實務4-不動產估價實務	330
00010-28	實務5-產品定位實務	330
00010-37	實務6-建築規劃實務	390
00010-30	實務7-土地制度分析實務	300
00010-59	實務8-房地產工程管理實務	450
00010-03	實務9-建築工程管理實務	390
00010-07	實務10-土地圖開發實務	400
00010-08	實務11-財務稅務規劃實務(上)	380
00010-09	實務12-財務稅務規劃實務(下)	400
00010-20	駕賀建築表現技法	600
00010-39	科技產物環境規劃與置域	300
00010-41	建築物噪音響與振動	600
00010-42	建築資料文獻目錄	450
00010-46	建築圖解-接待中心.樣品屋	350
00010-54	房地產市場景氣發展	480
00010-63	當代建築	350
00010-64	中美術樂園貝里斯	350

00C09-16	被遺忘的心形象	150
00009-18	綜藝形象100序	150
00006-04	名家創意系列1-識別設計	1,200
00009-20	名家創意系列2-包裝設計	800
00009-21	名家創意系列3-海報設計	800
00009-22	創意設計-最發與創意的平面	850
Z0905	CI視覺設計(信封名片設計)	350
Z0906	CI視覺設計(DM廣告型1)	350
Z0907	CI視覺設計(包裝點線面1)	350
Z0909	CI視覺設計(企業名片卡)	450
Z0910	CI視覺設計(月曆PR設計)	350

九. 廣告設計.企劃

代碼	書名	定價
00009-02	C1展示	400
00009-03	企業識別設計與製作	400
00009-04	商標與CI	400
00009-05	實用廣告學	400
00009-11	1-美工設計完稿技法	300
00009-12	2-商業廣告印刷設計	300
00009-13	3-包裝設計典線面	450
00001-14	4-展示設計(北京)	450
00009-15	5-包裝設計	450
00009-14	C1視覺設計(文字媒體應用)	450

00008-37	粉彩畫技法	450
00008-38	實用繪畫範本	450
00008-39	油畫基礎畫法	450
00008-40	用粉彩來捕捉個性	550
00008-41	水彩拼貼技法大全	650
00008-42	人體之美實體素描技法	400
00008-44	噴畫的世界	500
00008-45	水彩技法圖解	450
00008-46	油畫初階	350
00008-47	技法1-鉛筆畫法	450
00008-48	技法2-粉彩筆畫技法	450
00008-49	技法3-沾水筆.彩色墨水技法	400
00008-50	技法4-野生植物畫	450
00008-57	技法5-油畫質感	450
00008-59	技法6-陶瓷教室	400
00008-51	技法7-陶藝彩繪的裝飾技巧	450
00008-52	如何引導觀賞者的視線	450
00008-53	人體素描-裸女繪畫的姿勢	400
00008-54	大師的油畫祕訣	750
00008-55	創造性的人物速寫技法	600
00008-56	壓克力膠彩全技法	450
00008-58	遷彩百科	500
00008-60	繪畫技法與構成	450
00008-61	繪畫藝術	450
00008-62	新麥克筆的世界	660
00008-63	美少女生活插畫集	450
00008-64	軍事插畫集	500
00008-66	精細素描	400
00008-67	手槍與軍事	300

新形象出版圖書目錄

郵撥: 0510716-5　　陳偉賢　　　地址:北縣中和市中和路322號8F之1
TEL: 29207133・29278446　　　FAX: 29290713

十四. 字體設計

代碼	書名	定價
00014-01	英文.數字造形設計	800
00014-02	中國文字造形設計	250
00014-05	新中國書法	700

十五. 服裝.髮型設計

代碼	書名	定價
00015-01	服裝打版講座	350
00015-05	衣服的畫法-便服篇	400
00015-07	基礎服裝畫(北星)	350
00015-10	美容美髮1-美容美髮與色彩	420
00015-11	美容美髮2-蕭本龍e媚彩妝	450
00015-08	T-SHIRT (噴畫過程及指導)	600
00015-09	流行服裝與配色	400
00015-02	蕭本龍服裝畫(2)-大8開	500
00015-03	蕭本龍服裝畫(3)-大8開	500
00015-04	世界傑出服裝畫家作品4	400

十六. 中國美術.中國藝術

代碼	書名	定價
00016-02	沒落的行業-木刻專集	400
00016-03	大陸美術學院素描選	350
00016-05	陳永浩彩墨畫集	650

十七. 電腦設計

代碼	書名	定價
00017-01	MAC影像處理軟件大檢閱	350
00017-02	電腦設計-影像合成攝影處	400
00017-03	電腦數碼成像製作	350
00017-04	美少女CG網站	420
00017-05	神奇美少女CG世界	450
00017-06	美少女電腦繪圖技巧實力提升	600

十八. 西洋美術.藝術欣賞

代碼	書名	定價
00004-06	西洋美術史	300
00004-07	名畫的藝術思想	400
00004-08	RENOIR雷諾瓦-彼得.菲斯	350

教室佈置系列 ⑩

創意校園佈置

(版權所有,翻印必究)　　　　　　定價:360元

出　版　者:	新形象出版事業有限公司
負　責　人:	陳偉賢
地　　　址:	台北縣中和市中和路322號8F之1
電　　　話:	29207133・29278446
F A X:	29290713
總　策　劃:	陳偉賢
執行企劃:	黃筱晴
美術設計:	黃筱晴
電腦美編:	洪麒偉
封面設計:	黃筱晴
總　代　理:	北星圖書事業股份有限公司
地　　　址:	台北縣永和市中正路462號5F
門　　　市:	北星圖書事業股份有限公司
地　　　址:	永和市中正路498號
電　　　話:	29229000
F A X:	29229041
網　　　址:	www.nsbooks.com.tw
郵　　　撥:	0544500-7北星圖書帳戶
印　刷　所:	利林印刷股份有限公司
製　版　所:	興旺彩色印刷製版有限公司

行政院新聞局出版事業登記證／局版台業字第3928號
經濟部公司執照／76建三辛字第214743號
■本書如有裝訂錯誤破損缺頁請寄回退換
再版日期/2005年11月

國家圖書館出版品預行編目資料

創意校園佈置／新形象編著. -- 第一版. --
臺北縣中和市:新形象,2003〔民92〕
面;　公分 -- (教室佈置系列;10)

ISBN 957-2035-44-4 (平裝)

1.美術工藝　2.美勞

964　　　　　　　　　　　　92002048